MW00779728

البيانات الوصفية للمتحف

◇ **المواد الخفيفة الواصفة للمعلومات (LIDO)** عبارة عن تصميم حاصد من صيغة XML يدعم مجموعة كاملة من المعلومات الوصفية حول قطع المتحف.

البيانات الوصفية الأرشيفية

◇ **مشقّر الأرشفة الوصفية (EAD)** هو صيغة XML معيارية لتشفير الأدوات المساعدة للأرشفة.

البيانات الوصفية للتراث الثقافي

◇ **نموذج البيانات الأوروبي (EDM)** هو التحديد الرسمي للفئات والخصائص التي يمكن استخدامها في النظام الأوروبي للتراث الثقافي الأوروبي Europeana.

◇ يوفر **النموذج المرجعي المفاهيمي (CRM) للمجلس العالمي للمتاحف CIDOC** تعريفاتٍ وبنيةً رسمية لوصف المفاهيم والعلاقات الضمنية والصريحة المستخدمة في توثيق التراث الثقافي.

ترجمة ومراجعة

طارق غانم (ميتالنجوال)

الريم محسن العذبة (دار نشر جامعة قطر)

د. نبيل درويش (دار نشر جامعة قطر)

صيغ البيانات

عند العمل في مختبر، يستخدم عددٌ من تنسيقات البيانات بشكل متكرر. وعلى الرغم من أن هذه القائمة ليست كاملة بأي حال من الأحوال، فإنها توفر لمحة عامة عن التنسيقات الممكنة.

الصور

◈ تنسيق ملف صورة موسوم (TIFF)

◈ مجموعة خبراء التصوير المشترك (JPEG 2000)

النص

◈ المادة التي حلّل تنسيقها ونصها (ALTO) هي صيغة XML التي تصف النص المتعرف عليه وتخطيط الصورة، وغالبًا ما تستخدَم بالتعاون مع ترميز ما البياناتُ الوصفية ومعيار الانتقال (METS) (انظر ما يأتي).

◈ التعرف الضوئي على الحروف التشعبية (hOCR) هو صيغة XML التي تصف النص المعترف عليه وموقعه على صورة تستخدمها محركات التعرف الضوئي على الحروف OCR المفتوحة المصدر مثل Tesseract.

◈ مبادرة تشفير النص (TEI) هي صيغة XML تستخدم لترميز النص بالتفصيل. وهي غالبًا ما تستخدم للإصدارات الرقمية.

البيانات

◈ القِيَم المفصولة بفواصل (CSV) هي صيغة تستخدم لتمثيل بيانات جدولية في قيم مفصولة بفواصل.

◈ ترميز جافا سكريبت (JSON) هو صيغة يستخدم لنقل البيانات بطريقة قابلة للقراءة البشرية.

◊ **لغة الترميز الموسعة (XML)** هي لغة ترميز تشبه إلى حد كبير لغة
HTML.

البيانات الوصفية الهيكلية

◊ **صيغة خبراء نقل الصور (MPEG21)** هي عبارة عن صيغة XML التي
تصف بنية المادة الرقمية. وغالبًا ما تدمَج مع **إعلان العنصر الرقمي
(DIDL)** لوصف البنية.

◊ **معيار ترميز البيانات ونقلها (METS)** هو صيغة XML التي تصف بنية
المادة الرقمية. وغالبًا ما يستخدم بالتعاون مع ALTO (انظر ما سبق).

التوصيف الببليوغرافي

◊ **المتطلبات الوظيفية للسجلات الببليوغرافية (FRBR)** هي نموذج
مفاهيمي طوَّره الاتحاد الدولي لجمعيات ومؤسسات المكتبات (IFLA)،
ويركز على مهام المستخدم الاسترجاعية والإتاحة في فهارس المكتبة
على الإنترنت وذلك من منظور متمحور حول المستخدم.

◊ أنشأت مكتبة الكونجرس **Bibframe** من أجل استبدال معايير
MARC، واعتماد مبادئ البيانات المرتبطة.

◊ **وصف الموارد واتاحتها (RDA)** هو عبارة عن حزمة من عناصر
البيانات والإرشادات والتعليمات الخاصة بإنشاء البيانات الوصفية
لموارد المكتبات والتراث الثقافي، التي شُكِّلت جيدًا وفقًا للنماذج الدولية
لتطبيقات البيانات المرتبطة التي تركز على المستخدم.

◊ يوفر علم **التوصيف الببليوغرافي (BIBO)** المفاهيم والخصائص
الرئيسة لوصف الاستشهادات والمراجع الببليوغرافية (مثل
الاقتباسات والكتب والمقالات، إلخ) على الشبكة الدلالية.

The Open Science Training Handbook (2018) **https://book. fosteropenscie nce.eu/en/** (Accessed on 28 September, 2019).

Unsworth, J. (1999) The Library as Laboratory. Annual Meeting of the American Library Association. Session of the ACRL Law and Political Science Section and the ARL Office of Scholarly Communication: "The Politics of Scholarly Communication in the New Millennium" Sunday, June 27, 1999. Available: **http://www.people.virginia.edu/~jmu2m /ala99.htm** (Accessed on 28 September, 2019).

Vershbow, B. (2013) NYPL Labs: Hacking the Library. Journal of Library Administration, 53:79–96, 2013. Available: **https:// www.nypl.org/sites/default/files/nypl-labs-hacking-the- library-vershbow-jla_0.pdf** (Accessed on 28 September, 2019).

Wilms, L., Derven, C., O"Dwyer, L., Lingstadt, K., & Verbeke, D. (2019) Europe"s Digital Humanities Landscape: A Study From LIBER"s Digital Humanities & Digital Cultural Heritage Working Group. **http://doi.org/10.5281/zenodo.3247286** (Accessed on 28 September, 2019).

Wickham, H. (2014) Tidy Data, Vol. 59, Issue 10, Sep 2014, Journal of Statistical Software. **http://www.jstatsoft.org/v5 9/i10** (Accessed on 28 September, 2019).

Winesmith, K. (2018) On Collaboration: SFMOMA and

Adobe Rethink the Selfie. Available: **https://www.sfmoma. org/read/on-collaboration-sfmo ma-adobe-rethink-selfie/** (Accessed on 28 September, 2019).

Zaagsma, G. (2019) Digital history and the politics of digitisation. Presentation at DH Benelux 2019, University of Liège, Belgium: **http:// 2019.dhbenelux.org/wp-content/ uploads/sites/13/2019/08/DH_Benelux_2019_ paper_27.pdf** (Accessed on 28 September, 2019).

Library: Concluding Report & Future Developments. In Digital Humanities 2016: Conference Abstracts. Jagiellonian University & Pedagogical University, Kraków, pp. 623-625.

Meyrick, J., Phiddian, R., & Barnett, T. (2018) What Matters? Talking Value in Australian Culture. Clayton, Australia, Monash University Publishing. Available: **http://theconvers ation.com/beyond-bulldust-benchmarks-a nd-numbers-w hat-matters-in-australian-culture-101459** (Accessed on 28 September, 2019).

Moiraghi, E. (2018) Le Projet Corpus et ses publics potentiels. Une étude prospective sur les besoins et les attentes des futurs usagers. BnF. **https://hal-bnf.archives-ouvertes.fr/ha l-01739730** (Accessed on 28 September, 2019).

Neudecker, C. (2018) Building library labs - what do they do and who are they for? EuropeanaPro website. Available: **https://pro.europeana.eu/post/building-library-labs- what-d o-they-do-and-who-are-they-for** (Accessed on 28 September, 2019).

Nowviskie, B. (2013) Skunks in the Library: A Path to Production for Scholarly R&D, Journal of Library Administration, 53:1, 53-66, DOI: **10.1080/01930826.2013 .756698** (Accessed on 28 September, 2019).

Padilla, T., Allen, L., Frost, H., Potvin, S., Russey Roke, E., & Varner, S. (2019) Final Report - Always Already Computational:

Collections as Data, Available: **https://doi.org/10.5281/z enodo.3152935,https://osf.io/mx6uk/wiki/home/** (Accessed on 28 September, 2019).

Parcell, L. (2019) Creating the library of the future. 3 May 2019. JISC Blog. **https://www.jisc.ac.uk/blog/creating-the-library -of-the-future-03-may-2019** (Accessed on 28 September, 2019).

Posner, M. (2012) What are some challenges to doing DH in the library?

Miriam Posner"s Blog. Available: **https://miriamposner.com /blog/what-are-some-challenges-to-doing-dh-in-the-library/** (Accessed on 28 September, 2019).

Rawson, K., Muñoz, T. (2016) Against Cleaning. Blog. **http:// curatingme nus.org/articles/against-cleaning/** (Accessed on 28 September, 2019).

Simon, N. (2010) The participatory museum. Museum 2.0. **http://www.p articipatorymuseum.org/** (Accessed on 28 September, 2019).

Snickars, P. (2018) Datalabb på KB: En föstudie. National Library of Sweden. **http://www.kb.se/dokument/Bibliote k/utredn_rapporter/201 8/1.2.1-2017-752.pdf** (Accessed on 28 September, 2019).

16 steps. LSE Impact Blog. **https://blogs.lse.ac.uk/im pactofsocialsciences/2018/11/20/how-to-run-a-book-sprint-in-16-steps/** (Accessed on 28 September, 2019).

Koster, L., & Woutersen-Windhouwer, S. (2018) FAIR Principles for Library, Archive and Museum Collections: A proposal for standards for reusable collections, The Code4Lib Journal, (40), available: **https://journal.code4lib.org/ articles/13427** (Accessed on 28 September, 2019).

Library Carpentry, **https://librarycarpentry.org/** (Accessed on 28 September, 2019).

ISO 9241-210:2019 (2019) Ergonomics of human-system interaction - Part 210. Human-centred design for interactive systems.

Laursen, D., Roued-Cunliffe, H., & Svenningsen, S. R. (2018) Challenges and perspectives on the use of open cultural heritage data across four different user types: Researchers, students, app developers and hackers. In Digital Humanities in the North (Vol. 2084, pp. 412-418).

Magruder, M. T. (Ed.) (2019) Imaginary Cities, London, UK, The British Library.

Mahey, M. (2018) Building Library Labs around the world - the event and complete our survey! Digital Scholarship Blog. The British Library. Available: **https://blogs.bl.uk/dig ital-**

scholarship/2018/09/building-library-labs-around-the-world.html (Accessed on 28 September, 2019).

Mahey, M., & Dobreva-McPherson, M. (2019) Invitation to join "Digital Cultural Heritage Innovation Labs Book Sprint", Doha, Qatar, 23-27 September 2019. Digital Scholarship Blog. The British Library. Available: **https://blogs.bl.uk/dig ital-scholarship/2019/07/invitation-t o-join-digital-cultur al-heritage-innovation-labs-book-sprint-doha-qatar-23-27-september-.html** (Accessed on 28 September, 2019).

Mahey, M. (2019a) Imaginary Cities: Building a Conversation with British Library Labs in Magruder, M. T. (Ed.) (2019) Imaginary Cities, London, UK, The British Library.

Mahey, M. (2019b) Labbers of the world unite to write a book in 1 week through a Book Sprint. Digital Scholarship Blog. The British Library. Available: **https://blogs.bl.uk/dig ital-scholarship/2019/09/labbers-of-t he-world-unite-to-write -a-book-in-1-week-through-a-book-sprint.html**" (Accessed on 28 September, 2019).

McGregor, N. (2018) Building Library Labs - Summary Survey Responses. Available: **https://docs.google.com/pre sentati on/d/1yg72727ak9EGLHzk N3ogHSQ6CMK3WlR gfuSRE lfPH_E/edit?usp=sharing** (Accessed on 28 September, 2019).

McGregor, N., Ridge, M., Wisdom, S., & Alencar-Brayner, A. (2016) The Digital Scholarship Training Programme at British

Labs - Part II. Digital Scholarship Blog. The British Library. Available: **https://blogs.bl.uk/digital-scholarship/2019/ 02/the-world-w ide-lab-building-library-labs-part-ii.html** (Accessed on 28 September, 2019).

Dobreva, M., O"Dwyer, A., & Feliciati, P. (2012) User Studies in Digital Library Development. Facet Publishing, London.

Dobreva, M., & Jalees, D. (forthcoming) GLAMorous and mysterious: the needs of researchers in the digital cultural heritage domain.

Dobreva, M., & Phiri, F. (2019) Cultural Heritage Innovation Labs in Africa. figshare. Dataset. Available: **https://doi.org/ 10.5522/04/9685127.v1** (Accessed on 28 September, 2019).

Elves, R. (2017) Innovation in libraries: Report from the Business Librarian Association annual conference, SCONUL Focus 68, p. 89 **https://www.sconul.ac.uk/sites/default/ files/documents/Focus%2068.pdf** (Accessed on 28 September, 2019).

Escobar, M. P., Candela, G., Marco, M., & Carrasco, R. (2017) Improving access to Culture Heritage: data.cervantesvirtual. com. Presented at: WikidataCon 2017: **https://www.wikid ata.org/wiki/Wikidata:Wikidata Con_2017/Submissions/ Improving_access_to_Culture_Heritage:_data.ce rvantesv irtual.com** (Accessed on 28 September, 2019).

European Commission report on Cultural Heritage: Digitisation, Online Accessibility and Digital Preservation. Report/Study. 12 June 2019. **https://ec.europa.eu/digital-single-market/en/news/european-commission-report-cultural-heritage-digitisation-online-accessibility-and-digital** (Accessed on 28 September, 2019).

Ferriter, M. (2019) Design Principles for System Features & Capabilities. Available: **https://github.com/LibraryOfCong ress/concordia/blob/master/docs/design-principles.md** (Accessed on 28 September, 2019).

Gallinger, M., & Chudnov, D. (2016) Library of Congress Lab. Library of Congress Digital Scholar"s Lab Pilot Project: **https://labs.loc.gov/static/portals/labs/meta/images/ DChudnov-MGallinger_LCLabReport.pdf** (Accessed on 28 September, 2019).

Gryszkiewicz, L., Toivonen, T., & Lykourentzou, I. (2016) Innovation Labs: 10 Defining Features, Stanford Social Innovation Review Nov. 3. **https://ssir.org/articles/entry/ innovation_labs_10_defining_features** (Accessed on 28 September, 2019).

Harnessing the Power of AI: The Demand for Future Skills (2019) **https://www.robertwalters.co.uk/hiring/campaigns /harnessing-AI.html** (Accessed on 28 September, 2019).

Heller, L., & Brinken, H. (2018) How to run a book sprint – in

مراجع وقراءات إضافية

Agile software development. In Wikipedia. **https://en.wiki pedia.org/wiki/Agile_software_development** (Accessed on 28 September, 2019).

Angelaki, G., Badzmierowska, K., Brown, D., Chiquet, V., Colla, J., Finlay-McAlester, J., & Werla, M. (2019) How to Facilitate Cooperation between Humanities Researchers and Cultural Heritage Institutions. Guidelines. Warsaw, Poland: Digital Humanities Centre at the Institute of Literary Research of the Polish Academy of Sciences. **http://doi.org /10.5281/ zenodo.2587481** (Accessed on 28 September, 2019).

Baker, S. (2019) The Audience Impact Model and Interpretation AUT Library Summer Conference. Available: **https://ojs.aut. ac.nz/lsc/index.php/LSC/article/view/3** (Accessed on 28 September, 2019).

Bogaard, T., Hollink, L., Wielemaker, J., Hardman, L., & van Ossenbruggen, J. R. (2019) Searching for old news: User interests and behavior within a national collection. In CHIIR "19 Proceedings of the 2019 Conference on Human Information Interaction and Retrieval (pp. 113–121). **https://research.vu. nl/en/publications/searching-for-old-ne ws-user-interests- and-behavior-within-a-natio** (Accessed on 28 September, 2019).

Brooks, M., & Heller, M. (2013) Library labs. Reference & User Services Quarterly, 52(3), 186-190.

Candela, G., Escobar, P., Carrasco, R., & Marco-Such, M. (2018) Migration of a library catalogue into RDA linked open data. Semantic Web 9(4): 481-491. Pre-print Available: **http://www.semantic-web-journal.net/system/files/ swj1453.pdf** (Accessed on 28 September, 2019).

Chambers, S., Mahey, M., Gasser, K., Dobreva-McPherson, M., Kokegei, K., Potter, A., Ferriter, M., & Osman, R. (2019) Growing an international Cultural Heritage Labs community. Libraries as Research Partner in Digital Humanities, Digital Humanities Pre-conference Workshop, KB, National Library of the Netherlands, The Hague. 8 July 2019. Available: **http:// doi.org/10.5281/zenodo.3271382** (Accessed on 28 September, 2019).

Chambers, S. (2019) Library Labs as experimental incubators for Digital Humanities research. Presented at: 23rd International Conference Theory and Practice of Digital Libraries (TPDL 2019), OsloMet - Oslo Metropolitan University, Oslo, Norway, 9-12 September, (2019) Available: **https://docs. google.com/presentation/d/1GcqB1VNtHH 9z3vEPi6r8z EQOpQcXQu33dGffDzatDp8/edit?usp=shar ing** (Accessed on 28 September, 2019).

Cooper, E. (2019) The World Wide Lab: Building Library

الملاحق

نحو المستقبل مع مختبرات الابتكار في المؤسسات الثقافية

تُعد مختبرات الابتكار في المؤسسات الثقافية من أهم المؤثرات وأكثرها إبداعًا على منظمات التراث الثقافي في عصر الإنتاج والتحول الرقمي. وتشهد المؤسسات في جميع أنحاء العالم، القيمة والديناميكية التي تجلبها المختبرات إلى مجموعاتها، وهو ما يجعل هذه المجموعات متاحة للمستخدمين، كي يستخدمونها ويتشاركون فيها ويستمتعون بها. المختبرات حية وتقدمية وتحويلية، وتوسع حدود الممكن، وتفتح آفاقًا جديدة، وتخلق محتوى، وتشجع على التواصل مع المجتمعات.

يتميز العاملون في المختبرات بالشغف والحيوية، فهم يستكشفون التقنيات المبتكرة ويستغلونها، ويدفعون بها إلى أقصى حدودها، ويفككونها، ويصلحونها، ويخلطونها وينشرونها، وهذا هو ما يجعل هذه المختبرات قوة مجتمعية قوية ومحرك للتغيير. ولا تستطيع الآلات وحدها أن تفعل ما تفعله المختبرات؛ فالمهارات الإبداعية المرتكزة حول الإنسان تجعل التقنيات جذابة ومفيدة وملهمة حقًّا.

قد يكون احتضان الانفتاح أمرًا عسيرًا، ولكنه ضروري لنجاح المختبر، ويتطلب التزامًا جريئًا، وهو يدعو إلى التعاون، وعامل مساعد للتغيير التحولي في جميع أنحاء قطاعات المعارض والمكتبات ودور المحفوظات والمتاحف. وكذلك تساعد التجارب المشتركة والابتكار والتطوير في المختبرات جميعها المؤسساتِ على تحسس خطواتها التالية واستكشافها، لتحسين الخدمات والمجموعات والأساليب والمناهج.

وسوف تستمر التكنولوجيا في التغير بوتيرة يصعب على الأفراد والمؤسسات متابعتها، لكن من المحتوم أن يفعلوا ذلك. وتستكشف المختبرات التقنيات الناشئة وتجرّبها على نطاق واسع وتستعدّ لاعتمادها، وهو ما يخلق قيمة تسمو فوق ما يمكن اعتباره تغييرًا تكنولوجيًا غير مريح ومتسارع الخطى.

المختبرات هي الحلقة المفقودة بين التكنولوجيا والأفراد والمجتمعات، وإذا أمكن دعم المختبرات وتمكّينها، فسوف تستفيد المؤسسات الثقافية ومجتمعاتها من مستقبل أكثر ارتباطًا وانفتاحًا وابتكارًا وشمولًا.

مختبرات الابتكار في المؤسسات الثقافية!

تمويل واستدامة مختبرات الابتكار في المؤسسات الثقافية:

◈ يتضمن اتخاذ قرارات حول الاختيار بين التمويل القصير الأجل والطويل الأجل.

◈ يعني التمييز بين الاستمرارية والاستدامة، والسماح بتطور المختبر وأهدافه.

◈ يعني وضع مسائل الميزانية بعين الاعتبار، مثل الموظفين، والتكاليف التشغيلية والأجهزة والبرمجيات، والزملاء، والفعاليات، ودعوات شرب القهوة بين الحين والآخر.

◈ قد يؤدي إلى إيقاف أنشطة فردية، أو حتى وقف تكليف عمل مختبر بالكامل، وهو ما يتضمن اتخاذ قرارات بشأن الحفاظ على المخرجات ونقل الخدمات إلى الإدارات الأخرى.

نحو المستقبل مع مختبرات الابتكار في المؤسسات الثقافية

التقاعد ووقف الخدمة

وفقَ ما نُوقِش في الفصل السابق، لا يجب أن يكون المختبر ومكوناته مستدامة. فمن خلال التفكير في الاستدامة - والافتقار المحتمل إليها - في عملية تصميم المختبر، يمكن وضع خطط تحسبا للوقت الذي يتعين فيه اتخاذا قرار بتقاعد المختبر أو أنشطته أو مخرجاته.

وقف نشاط

قد لا يكون نشاط معين ذا أهمية ومناسبًا للمختبر على المدى الطويل، وهذا قد يحدث في كثير من الأحيان في الأعمال اليومية للمؤسسة بسبب الطبيعة التجريبية للمختبرات. ويساعد وجود دليل خطوة بخطوة على إنهاء الإنتاج وتسهيل إيقاف النشاط بطريقة بناءة وفعالة.

تقاعد المختبر

إذا كان هناك مختبر ما سيُوقَف تشغيله، يتبادر عندها خياران رئيسان:

1. **دمج أنشطة المختبر في المؤسسة الأم**

عندما ينتهي تمويل المختبر، أو لم يعد هناك حاجة لأن يعمل المختبر مستقلًا عن المؤسسة الأم، يمكن نقل أنشطة المختبر وفريقه إليها. ويكون من المناسب تعيين كل نشاط الفريق ونقاط قوته لضمان الملاءمة داخل المنظمة. وهو ما قد ينتج عنه مغادرة بعض الموظفين، إذ إن طبيعة العمل في المختبرات بدلًا من المؤسسة هي التي جذبتهم إلى الوظيفة في الأساس. وإذا حدث هذا، فإن الحفاظ على معارفهم داخل المؤسسة أمر أساسي.

2. الانتهاء من جميع المُخرَجات، وتخزينها للحفظ

في وضع مثالي، عندما يُغلَق مختبر، يُدمَج موظفوه وخدماته في المنظمة. ومع ذلك، عندما يكون هذا غير ممكن، قد يتعين حل جميع المخرجات والخدمات. وإغلاق مختبر لا يعني اختفاء مجتمع المستخدمين، فالإغلاق مسألة حساسة لجميع المعنيين، ويجب التعامل معها بعناية فائقة. نظرًا لأن الأشخاص هم العامل الأساسي في المختبر، ويجب مراعاة احتياجاتهم والحفاظ على عملهم ومعارفهم. ويجب أن يجري التواصل حول خطة لضمان هذا الحفظ بشكل منفتح، وأن تكون مخرجات المختبر متاحة لمجتمع المستخدمين لأطولَ فترة ممكنة.

ومجموعات المستخدمين في المختبر، وشحذها وفقًا للاحتياجات الحالية.

الاستدامة

عندما قدَّمَ مختبر المكتبة الهولندية في عام 2014، كان هناك خطة لسياسة جديدة يجري تطويرها. لم يُذكر المختبر على وجه التحديد في **الخطة الاستراتيجية** السابقة للمكتبة، ولكن توجد فقرة مهمة قدمت دعم المؤسسة وحرية تطوير المختبر:

"هناك باحثون ومطوِّرون يستخدمون مجموعات البيانات النصية الكبيرة التي أنشأتها المكتبة الهولندية مع شركائها خلال السنوات القليلة الماضية. وهناك كذلك عدد متنامٍ من الباحثين في العلوم الإنسانية يستخدمون أدوات لاستخراج المعلومات وتخيُّل البيانات، من أجل السيطرة على مجموعات البيانات التي لم يعد بالإمكان تحليلها بالطريقة التقليدية (البيانات الضخمة). وتدعم المكتبة الهولندية بنشاط هذا الشكل من العلوم الإنسانية؛ العلوم الإنسانية الرقمية" (ص. 10).

ومنذ ذلك الحين نتج عن تطوير المختبر أدواتٌ ومجمعات بيانات، وشكلت علاقات جديدة، والانضمام إلى شبكات علاقات، وجرى تعاوُنٌ في مشروعات ممولَّة من الخارج. وقد أدى ذلك إلى **الخطة الاستراتيجية الحالية (2019-2022)**، التي تنص على:

"بالإضافة إلى نتائج الرقمنة الجماعية، فإننا نمنح أيضًا إمكانية الوصول إلى مجموعات البيانات الخاضعة للرقابة للأغراض البحثية، مثل البيانات من قائمة المراجع الهولندية والمجموعة النصية DBNL corpus. ونعمل جنبًا إلى جنب مع الباحثين في المكتبة الهولندية لتطوير المعارف والأدوات الجديدة لاستخدامها مع مجموعتنا الرقمية" (ص. 16).

حقيقة أن المكتبة الهولندية وفرت لمختبرها بيئة آمنة من خلال توفير

تمويل مستدام، وهو جزء متكامل في خطط السياسة والتنظيم الذي يتم العمل فيه، ما يعني أن المختبر كان لديه فرصة للتطور بما يناسب المكتبة الهولندية. وقد شجعت التجارب والدروس المستفادة (والسلبية منها أيضًا) باعتبارها إضافات قيمة إلى العمل. في السنوات القادمة، سيواصل فريقُ مختبر المكتبة الحوارَ مع المؤسسة حول كيفية الانتقال من النموذج الأولي والبحث إلى العمل كالمعتاد.

◈ **الهدف: تغيير عقلية المنظمة**

يمكن استخدام المختبر كأداةً للتغييرٍ؛ لأنه يتطلب طريقة عمل مختلفة: داخل فرق العمل، ومع المجموعات، وأيضًا مع الشركاء الخارجيين. إذا كان الهدف من المختبر هو بدء هذا التغيير عمليًا، فيجب إذًا استيعاب المختبر مرة أخرى في المؤسسة، وهذا في ذاته شكل من أشكال الاستدامة، مع الإبقاء على معرفة المختبر وثقافته.

◈ **الهدف: العمل مع المستخدمين**

عند إعداد مختبر من أجل توفير مساحة للتعاون مع المستخدمين، فمن المهم للغاية مراعاة الاستدامة؛ لأن الشركاء الخارجيين قد يعتمدون على المختبر. وإذا كانت هذه التبعية أمرًا غير مرغوب فيه، يجب إبلاغ مستخدميه بالطبيعة المؤقتة أو المخصصة له.

دراسة حالة: تطور مختبر المكتبة الهولندية

خرج مختبر المكتبة الهولندية التابع للمكتبة الوطنية إلى النور في يونيو 2014، وقد تغيّر وتطور منذ ذلك الحين. وتصف دراسة الحالة هذه تطوره مع التركيز خاصةً على موضوع الاستدامة.

المقترح الأصلي

اقتُرح المختبر لإدارة المكتبة في أكتوبر 2013، وقد تطوّر الاقتراح في عام 2013 على يد مجموعة عمل داخلية لمناقشة الحاجة ونطاق العمل وإمكانيات وجود مختبر مكتبة. وصُمِّم المختبر في الأساس لعرض أنشطة قسم الأبحاث والنماذج الداخلية والأدوات المطورة خارجيًا، بالإضافة إلى العمل جيدًا مع مجموعات المكتبة الوطنية. وقد قَدَّم المقترح رؤية لتوفير مساحة مادية للباحثين، توفر البنية التحتية التقنية من أجل جمع أجزاء من البرمجيات

والعروض التوضيحية التي تنتشر في الأصل عبر خدمات الاستضافة الخاصة بالمكتبة الهولندية وشركائها.

باحث-مقيم

بدأت مشاريع الباحثين المتضمنين في العمل بعد وقت قصير من إطلاق المختبر تحت اسم **"الباحث المستضاف" Onderzoeker te Gast**. من خلال هذا البرنامج، دُعِيَ باحثون في بداية حياتهم المهنية (ومُمَوِّلُوا) للانضمام إلى المختبر مدة تصل إلى ستة أشهر؛ للتعاون مع فريق العمل في مشروع من اقتراحهم. والمشاريع الثلاثة الأولى (من سبتمبر 2014 إلى يونيو 2015) شُكِّلت بوصفها مشاريع تجريبية مع عملية اختيار مخففة. وكذلك بُنِيَ تقييمٌ يشمل لحظة حاسمة للبت بالسير في المشروع أو إيقافه. وبعد هذه المشروعات التجريبية، واصل مختبر البرنامج إجراء تغييرات طفيفة. وقُدِّمت دعوة لتصدير المقترحات في استمارة تصدير، وذلك عن طريق لجنة اختيار من الشركاء الخارجيين. وأيضًا حُدِّد مكانان للتوظيف بدلًا من ثلاثة. ومنذ ذلك الحين، تم إجراء تعديلات صغيرة أخرى، مثل إدخال باحث مقيم حاليًا في لجنة الاختيار، وقرار قبول باحثين مستقلين في البرنامج.

مساحات المختبر

لم يتم تخصيص مساحة مادية للمختبر، ومع هذا، عمل الباحثون الذين تم دمجهم في مكاتب قسم الأبحاث بينما استخدمت الغرف العامة للمكتبة الهولندية لفعاليات المختبر.

ومع ذلك، فقد نمت المساحة الافتراضية للمختبر قليلًا. فزادت من خادم (server) صغير إلى خادمين كبيرين، ومن موقع ويب وُضعت أجزاؤه معًا إلى موقع مُصمَّم داخل نطاق المكتبة الهولندية على https://lab.kb.nl/ إن تطوير موقع ويب جديد في عام 2016 يعني بأنه يجب إعادة النظر في **الأهداف**

الاستدامة

السؤال المهم الذي لا يزال حاسمًا هو كيف تُضمَن استدامة المختبرات. وبناءً على هذه المقولة، قد لا تحتاج مكونات المختبر إلى أن تكون مستدامة على الإطلاق، ولا يجب أن تكون استدامة المختبر بالضرورة مقياسًا للنجاح. إن هدف - أو أهداف - المختبر المحددة تساعد على تحديد النوع والدرجة التي تكون بها الاستدامة ملائمة.

الاستدامة مقابل الاستمرارية

أولًا، من المهم التمييز بين الاستدامة والاستمرارية. فبينما يُعد المختبر المستدام كائنًا حيًّا - ربما ينمو، ولكنه على الأرجح يتطور - يكون المختبر المستمر ثابتًا؛ حيث سيُدار هذا الأخير، وتُنفَّذ أنشطته، لكن دون بَذَل أي جهد لتطوير تنظيم المختبر. في هذه الحالة، قد يُثار تساؤل: هل المختبر هو حقًا مختبر أم مجرد نشاط يحمل وسم المختبر؟ ويوضح الرسم البياني الآتي الفرق بين المختبر الثابت وغير المتطور والمختبر المتغير والنامي باستمرار، ومن ذلك النجاحات والإخفاقات.

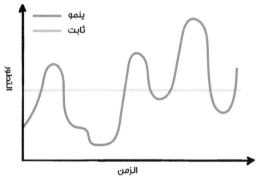

الفرق بين الاستدامة والاستمرارية

التفكير في الاستدامة

إن تحديد أهداف المختبر في مرحلة مبكرة، وهي موصوفة في الفصل الرابع، يخلق أيضًا فرصة لمناقشة استدامته ومستقبله. وبطبيعة الحال، قد تتضمن هذه الأهداف مجموعة متنوعة من مستويات الاستدامة وكذلك الخدمات والأنشطة الناتجة. ومع هذا، يجب أن يكون واضحًا من البداية إلى أي درجة، وبأي شكل، تكون الاستدامة هدفًا نسعى لتحقيقه، وما الإجراءات والنتائج المطلوبة عندما لا يكون المختبر أو جوانب معينة منه مستدامة.

أمثلة على نجاح الاستدامة

◈ الهدف: إدخال البحث والتطوير في المنظمة

عندما يُنشَأ مختبر ليكون مركزًا للبحث والتطوير في إحدى المنظمات، فمن المهم أن تكون الاستدامة أولوية، وخاصة فيما يتعلق بالتكوين التنظيمي للمختبر وفريقه. ويجب أن يكون/يصبح المختبر جزءًا مستقلًا من المنظمة، ويجب تنفيذ هذا تنفيذًا شاملًا. ومن المهم أن يكون هناك التزام مالي واستراتيجي من المؤسسة (أي قبول) لإقامة المختبر، وأنه يجب أن يكون مستدامًا على المدى الطويل.

◈ الهدف: تجميع الأنشطة البحثية (الجديدة)

يُستخدَم مصطلح المختبر تكرارًا للدلالة على الأنشطة التي ليس لها في الأصل مكان محدد في المؤسسة، مثل تسليم البيانات والمشروعات البحثية الممولة من الخارج. وتؤدي هذه المختبرات أساسًا أعمالها كالمعتاد، وهي مطالبة بالتخطيط لكيفية تنفيذ خططها على المدى الطويل، وفورَ توضيح نطاق عملها ومتطلباتها. وفيما يتعلق باستدامة الأنشطة البحثية هذه، قد يكون الأمر متعلقًا أكثر بالظهور داخل المؤسسة أكثرَ من تعلقه بوجود مختبر حقيقي أو استدامته.

إعداد ميزانية للاجتماعات من هذا النوع، قد تكون عاملًا حاسمًا في الحصول على مجموعة جديدة، أو إنشاء شراكة جديدة، أو بدء مشروع جديد.

المسابقات

تساعد المسابقات المختبرات على بناء مجتمع وخلق التأثير. لكن إجراء المسابقات له آثار على التكلفة، وينبغي اعتبارها جانبًا ضروريًا من جوانب الميزانية. بعض الأمثلة البارزة لمسابقات المختبرات مسابقة **مختبرات المكتبة البريطانية**، وجائزة مختبر دي إكس للتكنولوجيين الشباب المبدعين بمكتبة ولاية نيو ساوث ويلز في أستراليا، كما سيُوضَّح فيما بعدُ.

مثال: جائزة التكنولوجيين الشباب المبدعين، مختبر دي إكس

قدمت مكتبة ولاية نيو ساوث ويلز في أستراليا فرصة فريدة لمتخصص شاب في التكنولوجيا ينهض بمشروع ابتكاري من اختياره. وهي جائزة التكنولوجيين الشباب المبدعين، التي دعمتها بافتخار مجموعة ماكوير، فقد أعطت شابًا عمره ما بين 18-25 عامًا الفرصة لخلق تجربة رقمية تستغل بعضًا مما يزيد على الـ 12 مليون صورة مرقمنة، وقد اشتملت الجائزة على جائزة نقدية قيمتها 10,000 دولار.

الزملاء الباحثون

بتشابهها مع المسابقات، فإن برامج الزمالات والباحثين المُقيمين تقدم فرصًا أساسية للمختبر، وقد يكون له تأثير أساسي عليه. وفيما يتعلق بتمويل زميل، يمكن اتخاذ أحد خيارين: إما تصدير مبلغ مقطوع للباحث، وإما إمكانية إعارة الباحث إلى المنظمة. ومن الأسهل وضع ميزانية بمبلغ إجمالي، كما هو موضح في المثال الآتي، ولكن هذا قد يتطلب من الباحث أن يعمل دون راتبه المعتاد.

مثال: باحث مقيم، مختبر المكتبة الهولندية

يستضيف مختبر المكتبة الهولندية باحثين مقيمين في العام من خلال انتداب بدوام كامل لمدة ستة أشهر. ويصرف حوالي 50,000 يورو على انتداب اثنين من الباحثين في مقتبل حياتهم المهنية، والدعم المؤسسي لفريق المختبر وكل النفقات العامة.

الفعاليات

يمكن لفعاليات مثل تصدير المسابقات والزمالات، أو استضافة مؤتمرات المبرمجين (الهاكثون) أو الندوات، أن تكون أنشطة أساسية للمختبر؛ إذ إن تصدير ابتكارات المختبر وتجاربه إلى الجمهور العام يأتي بتكاليف متنوعة، للأفراد والأماكن والطعام والمعدات، كما هو موضح فيما بعد في الرسم البياني. ويجب أن تشكل ميزانيات الفعاليات جزءًا رئيسًا من ميزانية المختبر إذا كانت استضافة الأحداث جزءًا من خطتها.

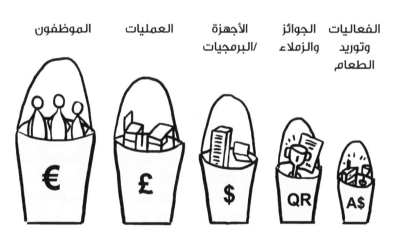

تقسيم النفقات

التمويل والاستدامة

3. من المحتمل أن تُخصَّص الميزانية القصيرة الأجل للمختبر بشكل كبير لتغطية تكاليف الموظفين: في غالب الأمر يكون الحد الأدنى لفريق العمل ثلاثة أعضاء. إضافةً إلى هذا، تساهم الأموال في التدريب وتكاليف الخدمات السحابية والفعاليات والسفر.

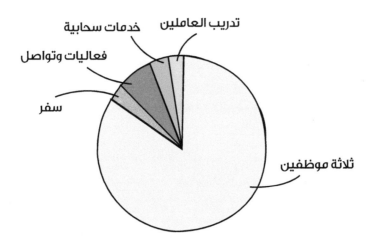

مثال لميزانية المختبر المموّل داخليًا على المدى القصير

تقسيم الميزانية

يصف هذا القسم سبعة مجالات متميزة ينبغي وضعها في حسبان الميزانية. وفي حين توجد مناطق أخرى بلا شك، تظل هذه الفئات دائمة الوجود عبر مختلف مختبرات الابتكار في المؤسسات الثقافية، وتسهم في وجود مختبر صحي ومزدهر.

الموظفون

يدعم الموظفون الأهداف التشغيلية للمختبر. فالمختبرات أماكن تعتمد

على البشر وهم الذين يدفعونها قدمًا. ويمكن القول بأن إجمالي الإنفاق على الموظفين يُعد مؤشرا واضحًا لاستدامة مختبر. وعمومًا، يمكن القول إنه كلما زاد إنفاق المختبر على أفراده، زاد نشاطه المستدام والخدمات والأدوات المنتجة.

تكاليف التشغيل

بناءً على نموذج التكلفة والتمويل المستخدم في بيئة مختبر معين، توفر التكاليف التشغيلية إما مباشرة من قبل المؤسسة الأم أو في صورة بند ميزانية منفصل للمختبر. وقد تشمل أشياء مثل التسهيلات (إذا كان للمختبر موقع فعلي)، والمعدات المكتبية، ومواد قرطاسية، ومواد ترويجية، واستضافة مواقع الويب، وتكاليف النشر، والمحاسبة والاستشارات قانونية.

البرمجيات/الأجهزة

بصفتها مجموعةً فرعية من التكاليف التشغيلية، يشكِّل التمويل المتعلق بالأجهزة والبرمجيات جزءًا كبيرًا من ميزانية المختبر. وإذا كانت المختبرات مكوَّنة من أشخاص يقدمون أنشطة بناءً على البيانات الرقمية، فإن الأجهزة والبرمجيات تستلزم عملها. واستنادًا إلى نماذج كيفية دعم الأجهزة والبرمجيات داخل المؤسسة، قد تُستضاف هذه الخدمات محليًّا، أو تُقدَّم عبر الخدمة السحابية، أو تُدار من خلال قسم تكنولوجيا المعلومات في المؤسسة الأم.

ميزانية الترفيه/كعك/القهوة

شركاء المختبر - الداخليون والخارجيون - جزءٌ مهم منه ومن مجتمعه. وغالبًا ما يتضمن ذلك أنشطة اجتماعية، مثل تناول الغداء واللقاء على فنجان قهوة. وإنشاء ميزانية تستهدف نشاطات دعم العلاقات يساعد الفريق على تخطيط هذه الأنشطة، ويشعر الشركاء بالترحيب. ويمكن لبعض لفتات الضيافة الصغيرة أن تقطع شوطًا طويلًا، ويكون لها تأثيرًا كبيرًا على عمل المختبر. إن مقابلة قَيِّم أو أمين مجموعة أو شريك لشرب القهوة، والقدرة على

نماذج استخدام البرمجيات بوصفها خدمة (SaaS) للأنظمة والخدمات السحابية.

أحد العناصر التي لا ينبغي الإبقاء عليها في صورة مرنة - سواء كانت في وضع قابل للتطبيق أو محدودة - هي تكاليف الموظفين، فالمختبرات تنهض وتسقط بأفرادها، ومن ثَم ينبغي عدم التفريط فيهم بأي ثمن.

ويستكشف القسم الآتي، ويعرض أنواعًا مختلفة من ميزانيات المختبرات.

أمثلة الميزانيات

1. قد تركز الميزانية التشغيلية للمختبر بشدة على برنامج إقامة للباحثين، وقد تشمل نفقات كبيرة لنشاطات التوعية وإمكانية كبيرة لميزانية السفر، وتدعيم شبكة العلاقات، وتقارير التحديات والخبراء الخارجين.

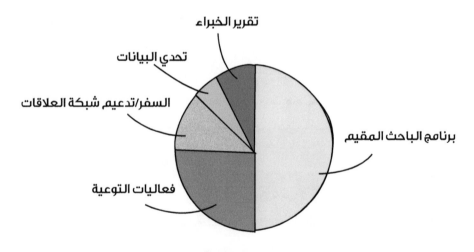

مثال لميزانية تشغيلية لمختبر

لاحظ أن تكاليف الموظفين والبنية التكنولوجية في هذا المثال تغطيها المؤسسة الأم

2. قد تركز ميزانية من منحة خارجية إلى حد كبير، على تعيين موظفين إضافيين، واستضافة زمالات أو إقامات. كذلك تتطلب المشروعات الجديدة معدات وإمدادات إضافية، وقد تشمل التكاليف الإضافية السفر ورسوم الاستشارات والمؤتمرات.

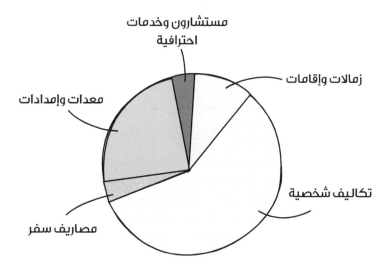

مثال لميزانية مخطط تمويل خارجي

التمويل والاستدامة

- التمويل الإضافي يوفر فرصًا لنمو المختبر أو استمراره.

- عند استخدام التمويل الجماعي، يكون لمجتمع المختبر يدٌ في المساهمة في تطوير المختبر.

السلبيات

- هذا النوع من التمويل الخارجي مخصص للأنشطة القصيرة الأجل فقط.

- الحصول على تمويل إضافي هو عملية تستغرق وقتًا طويلًا.

- يتطلب جمع الأموال مهارة محددة قد لا تكون متاحة لجميع أعضاء الفريق.

- قد تضيف متطلبات وتوقعات، مثل التقارير المتكررة أو أنشطة المشاركة العامة.

- فرض رسوم على خدمات مختبر يرفع توقعات العملاء الدافعين، والتي يجب تلبيتها للحفاظ على السمعة.

المساهمات العينية

بالإضافة إلى التبرعات النقدية، يمكن للمختبر تخصيص مساهمات عينية، مثل الأجهزة التي يتكفل بها الرعاة، أو الوقت التطوعي أو التحسين الجماعي للبيانات. وتمثل مساهمات التعاون الجماعي ساعات عمل بشري مهمة، ويمكن أن يكون هذا المستوى من الموارد (التطوعية) له قيمة التبرعات النقدية نفسها.

الإيجابيات

- يمكن أن تكون ساعات العمل التطوعية ذات قيمة كبيرة للمختبر، إذ

يمكن توجيهها للمساهمة ببيانات نظيفة أو موسومة.

◇ يعد إشراك الشبكة الأوسع للمختبر مفيدًا لبناء التماسك والانتماء المجتمعي لتسهيل التعاون.

◇ قد يتيح التبرع بالأجهزة الفرصة للناس العمل مع عناصر جديدة دون أي تكلفة.

السلبيات

◇ يمكن أن يستغرق العمل مع الجمهور وقتًا طويلًا، ويجب وضع آلية لمراقبة الجودة.

◇ قد يتوقع مجتمع المختبر أيضًا الحصول على مقابل نظير مساهمتهم.

◇ قد يضيف هذا متطلبات وتوقعات، مثل التقارير المتكررة أو أنشطة المشاركة العامة.

احتياجات التمويل

يرتبط التمويل ارتباطًا وثيقًا بالأنشطة التخطيطية اللازمة لبناء المختبر. ويعتمد مبلغ التمويل اللازم لتمويل أعمال المختبر الوليد على رؤيته والخدمات التي يُخطط لتصديرها والنموذج التصميمي اللازم لإنشاء هذه الخدمات وتصديرها.

تحديد وضع أولويات النفقات

إذا توجب على المختبر العمل بأموال محدودة للغاية، فمن المهم تحديد أولويات الإنفاق، وترتبط هذه الأولويات ارتباطًا وثيقًا بأهداف المختبر في الأساس. وهناك مثال يوضح مصروفات المختبر في جزء لاحق في هذا الفصل.

عند مواجهة ميزانية محدودة، يُنصح بالتخطيط لميزانية مرنة. ولا تلتزم بعقود سنوية باهظة لمزوّدي الخدمة أو مشتريات بنية تحتية كبيرة. واعتماد

149 التمويل والاستدامة

◈ يسمح للمؤسسات باستكشاف المزايا التي يمكن للمختبر أن يتمتع بها.

◈ يعطي وقتًا للمختبر لوضع خطة مالية طويلة المدى.

السلبيات

◈ يدخل عامل عدم اليقين في عمل المختبر، وهو ما يولد بدوره ضغطًا على جميع النواحي، ويشمل - وربما هذا هو الأهم - موظفيه.

◈ يتطلب موارد وقتية للتخطيط لمستقبل المختبر بعد دورات التمويل.

◈ من المحتمل أن يترك الموظفون الوظائف غير الآمنة، ويبحثون عن عمل جديد قبل نهاية عقودهم.

التمويل الخارجي القصير الأجل

تسمح الأموال الخارجية القصيرة الأجل للمختبر أن يوسع موارده بناءً على المشاريع. وهناك العديد من خيارات التمويل المختلفة للمؤسسات التراث الثقافية على المستويين الوطني والدولي. وطالع مثلًا **معلومات التمويل** بالمفوضية الأوروبية، أو **معلومات المنح** الخاصة بالمنحة الوطنية للعلوم الإنسانية في الولايات المتحدة، أو التي تمنحها **مؤسسة ميلون** لأجزاء أخرى من العالَم. ولمعرفة المزيد حول فرص التمويل، اتصل بهيئة التمويل الوطنية، أو جهة الاتصال الخاصة بالتمويل الحكومي. وقد يكون هناك أيضًا دليل استرشادي آخر يحوي معلومات عن المنظمات الخيرية التي قد تموِّل المختبر. وإنشاء مختبر المكتبة البريطانية هو مثال على دور التمويل الخيري.

الصناديق الخارجية القصيرة الأجل ليست مستدامة، ولكنها توفر فرصًا لاستكشاف خيارات المختبر، أو الاستمرار في جانب معين من جوانب عمل المختبر فورَ انتهاء التمويل التنظيمي القصير الأجل، أو لتنمية الأنشطة التي لا يغطيها التمويل الهيكلي الداخلي.

- إذا كان التمويل الخارجي يعني تمويلًا إضافيًا فإنه يوفر فرصًا لنمو المختبر أو استمراره.

- الحصول على تمويل خارجي يقلل من المخاطر المالية للمؤسسة الأم.

- تنمو شبكة معارف المختبر عن طريق التعاون مع الشركاء الخارجيين.

السلبيات

- الحصول على تمويل إضافي عمليةٌ تستغرق وقتًا طويلًا وتتطلب مهارات خاصة.

- قد يؤدي الأمر إلى متطلبات إضافية، مثل التقارير المتكررة أو أنشطة مشاركة عامة.

- قد لا يُوضع التمويل التشغيلي ضمن نماذج التمويل الخارجي، لذا قد يتعين على المؤسسة تغطية التكاليف التشغيلية.

- قد يؤدي الحصول على تمويل خارجي قصير الأجل إلى زيادة الاعتماد على هذا النموذج، أو توقُّع المزيد من الاستحواذ من المؤسسة الأم.

نماذج التمويل لأنشطة المختبر المحددة

خيارات لأنشطة التمويل

يمكن أيضًا للمختبرات الحصول على أموال إضافية عن طريق فرض رسوم المستخدم على بعض الأنشطة، ومن خلال تبرعات المستفيدين، أو عن طريق تمويل أنشطة محددة، أو عن طريق تنظيم الأحداث التي تُدِر دخلًا. ويُعد جمع التبرعات مهارةً محددة قد يصعب اكتسابها. وإذا كان هناك مخطط لجمع التبرعات لتكون مصدرًا للدخل، يجب أن يؤخذ هذا في الاعتبار عند اختيار الفريق، أو ينبغي للمؤسسة الأم أن تتولى جمع التبرعات.

147

التمويل

تعتمد نماذج التمويل على السياق التنظيمي وعلى الخطط الفردية للمختبر، ولكنها أيضًا تؤثر على ما يمكن تحقيقه باستخدام المختبر، ومسار الاتجاه المستقبلي للمختبر.

التمويل التنظيمي الهيكلي

على عكس تمويل المشروعات التجريبية، الذي يسري فقط لمدة محدودة، يعني التمويل الهيكلي أن هناك خطة لاستمرارية المختبر لمدة أطول. لذلك، وفي حين أن المبلغ الفعلي المخصص للمختبر قد يتأرجح من سنة إلى أخرى، يجب أن تتطابق فترة التمويل على الأقل مع فترة الخطة الاستراتيجية للمؤسسة. ويُعد مختبر للمكتبة الوطنية بهولندا خيرَ مثالٍ على هذا.

الإيجابيات

◈ يقدم أكثر أشكال التمويل أمانًا واستدامة للأنشطة والأفراد ومحتويات المختبر.

◈ يعمل على دمج المختبر بوضوح في الهيكل التنظيمي العام.

السلبيات

◈ هو بالأحرى نوع جامد من التمويل، إذ أن الميزانية المخصصة لا يمكن استخدامها للأنشطة اليومية للمنظمة، وهو ما يشكل تحديًا للمؤسسات ذات التمويل المحدود.

◈ يمكن أن تسقط المختبرات في معضلة محيرة: فهي تتطلب تمويلًا هيكليًا لإنشاء المختبر، ولكن للحصول على هذا التمويل، يجب أن تكون قد أُسست بالفعل لإثبات قيمتها.

التمويل التنظيمي القصير الأجل

تبدأ المختبرات كمشاريعَ تجريبية غالبًا، ويتعين عليها منذ البداية إثبات أهميتها للمنظمة، ويُوفَّر لها تمويل مؤقت قصير الأجل فقط. ويمثل هذا التمويل المؤقت مشكلةً في ذاته؛ لأنه يعيق الاستقرار الوظيفي، ويجعل من أنشطة المختبر أمرًا غير مؤكد. فإذا أُنشِئَ المختبر بوصفه مشروعًا تجريبيًا، فمن المستحسن تحديد دورات التمويل والتخطيط لها في حال نجاح المختبر.

وعندما يُمَوَّل مختبر لفترةً زمنية محدودة، يجب ألّا يكون هذا الإطار الزمني قصيرًا جدًّا (على سبيل المثال، 4 سنوات بدلًا من سنتين). وهو ما يسمح للمختبر بتخطيط أنشطته وتأسيس ذاته. ويمكن أن يكون التخطيط لتقييم المختبر من بين الأنشطة، ويمكن الاستعانة بمصدر خارجي بوصفه شركةً خارجيةً لضمان الاستقلالية في هذا الصدد. وبدلًا من ذلك، يمكن أن يتولى مدير قسم آخر في المؤسسة نفسها دور "الصديق الناقد". ويجب اعتبار نتائج التقييم بشكل محدد ودون التأثير على التمويل الكلي للمختبر. وفورَ اتخاذ قرار بشأن مستقبل المختبر - سواء أكان ذلك لوقف أنشطته أم لدمجها في المؤسسة الأم، أم للحصول على تمويل جديد أو إضافي - يجب التواصل لمناقشته مع فريق المختبر.

ويشمل التمويل القصير الأجل في الغالب نية دمج المختبر في المؤسسة الأم، ومن ثَم فهو بمنزلة تمهيد للتمويل الهيكلي، وهو ما يجعله خيارًا عامًا لتمويل مستدام. والمختبر التكنولوجي كي بي في المكتبة الملكية الدنماركية، ومختبرات المكتبة الوطنية النمساوية، هي أمثلة على المختبرات التي تعتمد على هذا النوع من التمويل.

التمويل والاستدامة

التمويل والاستدامة

لا يمكن أن تعمل المختبرات دون مال، وهناك العديد من آليات التمويل التي يمكن تطبيقها على المختبر، من التمويل المؤسسي الهيكلي إلى التمويل الخارجي، ولكلٌ منها تأثيرُه الخاص على استدامة المختبر. ويناقش هذا الفصل خيارات التمويل المختلفة، وكذا إيجابياتها وسلبياتها، وكيفية التخطيط لاستدامة المختبر.

الملكية الدنماركية في ورشة عمل بجامعة أرهوس (Aarhus). وكان موضوع الورشة العلوم الإنسانية الرقمية. وفي ورشة العمل هذه، عُرضت عدة أدوات وطرقٌ مختلفة، وأظهرت الأدوات كيف عَمِلَ الباحثون مع الإحصاءات ومجموعات البيانات. وإحدى الأدوات كانت عارض إنجرام (n-gram). ولما كان لدى إدارات تقنية المعلومات معرفة كبيرة بالمجموعات، ولديها كفاءات قوية في تطوير أنظمة الواجهات الأمامية والخلفية، فقد قرر المشاركون في الورشة تصدير بيان صحة وجدوى مفهوم العارض إنجرام لمجموعة من الصحف، وبعد فترة وجيزة أُنتج برنامج العرض البصري SMURF. وبعد ذلك عُرض إنجرام على باحثين جامعيين مختارين من الذين وجدوا الأداة ذات صلة ومفيدة للغاية. فالأداة ليست قابلة للتطبيق في التدريس فحسب، ولكن أيضًا في الاستخدامات الأكثر استكشافية لدراسة المواد. وفي هذه المرحلة، كان الحل لا يزال أمرًا داخليًّا.

ولجعلِ الأداة متاحةً للطلاب، بدأ التعاونٌ لاحقًا مع مستشار قانوني لتوضيح البيانات التي يمكن استخدامها من المجموعة؛ كانت العملية طويلة، ولكن كان من الضروري إجراء حوارات وتحقيق تعاوني عن كيفية عرض البيانات للجمهور، وفي النهاية آتى الأمر أُكُلَه، إذ أُطلق العارض SMURF في عام 2016. وأصبح الآن يُستخدَم في جامعات عديدة في الدنمارك، إذ تَظهر الرسوم البيانية لهذا العارض في المواد التعليمية، وتُدمَج أيضًا في الدورات المختلفة في الجامعات.

وبسبب الاستخدام الكبير للأداة، يعمل قسم تكنولوجيا المعلومات حاليًّا على نقل الأداة إلى خارج المختبر.

نقاط رئيسة

التحول:

- هو في قلب عمليات المختبر.
- يُمكِّن المختبرات من دعم التغيير التنظيمي والثقافي والخدمات.
- يُعزِّز النماذج الأولية بوصفها مسارًا للممارسة.
- يُمكِّن كُلًّا من الاستدامة وإيقاف تشغيل الأدوات.

141

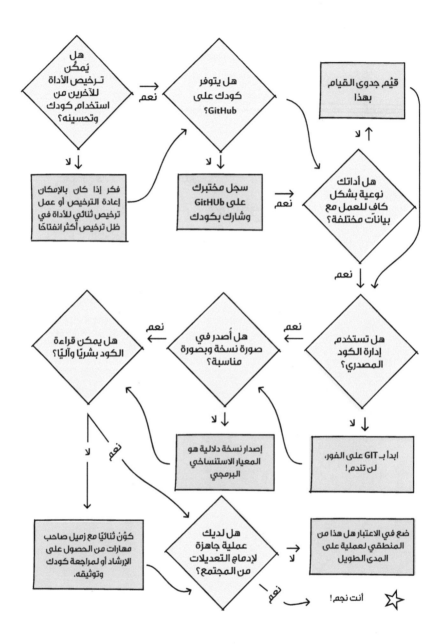

هل أداتي مستدامة؟

وقف تشغيل الأدوات

قد تصبح الأدوات التي تستخدمها قديمة يومًا ما، أو قد ينتهي بها الحال إلى عدد قليل من المستخدمين. لذلك يُوصىَ بإعادة تقييم الأدوات على أساس سنوي إما لتحديثها وإما لإيقافها عن العمل. في حال توقُّف تطوير أداة ما، فأبلغ عن ذلك حتى يتمكن الآخرون من متابعة التطوير.

توفر قائمة المراجعة هذه نصائح عمَّا يجب التفكير فيه عند إيقاف تشغيل الأداة:

1. ما نوع الأداة التي يجب إيقافها؟
2. هل نحن مطالبون بالإبقاء على هذه الأداة حية؟ (قد يكون هذا هو الحال مثلًا عند العمل مع ممول خارجي)
3. هل يمكن/يجب استيعاب الأداة في المؤسسة الأم؟
4. مَن يشارك في عملية تطوير هذه الأداة؟
5. مَن يستخدم الأداة؟
6. هل هناك روابط خارجية لهذه الأداة نحتاج إلى النظر فيها؟
7. كيف يجب المحافظة على الأداة؟
8. ما هي الوثائق المطلوبة؟
9. من الذي يحتاج إلى معرفة أن تطوير هذه الأداة سوف يتوقف؟

دراسة حالة: مِن أداة حسب الطلب إلى خدمة: SMURF بالمكتبة الملكية الدنماركية

قبل بضع سنوات، شارك أعضاء قسم تكنولوجيا المعلومات في المكتبة

أن يكون التوثيق جزءًا من عملية الإنشاء؛ إذ يوفر هذا الشفافية والسياق. ويرتبط بالتطوير القائم على الاختبار، وهو ما يتيح إجراء تغييرات أكثر جرأة.

كما هو الحال مع كل تطويرات البرمجيات، يُعد استخدام أسلوب تعقب المشكلات وسيلةً مفيدةً لتصدير نظرة عامة على العمل وتطوير الاختبارات. كذلك، فإن إدارة الكود (أي الشفرة البرمجية) المصدريّ هو نظام لتتبع التغييرات في قاعدة الشفرات، وهو ما يسمح بدوره بالتعاون، متيحًا لعدة أشخاص العمل على الشفرة نفسها في الوقت ذاته. ويمكِّن المختبرات من العمل للأسباب الآتية:

1. المساهمة في برمجيات المصدر المفتوح تتطلب استخدام إدارة الكود المصدري لتمكين الآخرين من المساهمة في الكود والمساعدة في تعزيز التعاون.

2. يتيح التتبع إجراء تغييرات جذرية أكثر على الكود: إذ هناك اهتمام أقل بهشاشة العمل، عندما يكون التراجع ممكنًا دائمًا.

حاليًا، فإن معيار هذه الصناعة لإدارة التعليمات البرمجية المصدر هو نظام Git، الذي يسهل التشعب والتجربة باستخدام الكود.

نظام التكامل المستمر/النشر المستمر (CICD) يعني وجود سلسلة أدوات تنشئ تلقائيًا المنتج من الكود الخاص بك ونشره. ويتيح هذا التحولَ السريعَ للعلامات المميزة، وكذلك التجريب. ويدعم هذا النظامُ القدرةَ على تقييم التغييرات مع جموع المستخدمين، كما يدعم النهج التكراري لحل المشكلات.

ويُعد مفهوم النماذج الأولية السريعة/المنتج الذي يمتلك الحد الأدنى من مقومات البقاء (MVP) مركزيًا لفكرة التجريب، كذلك يُمكِّن من فهم هل الكود يعمل أم لا. ويسمح هذا المفهوم للعمل أو المشاريع بالفشل بسرعة، وهو ما

يؤدي إلى القدرة على السير إلى الأمام، ومن ثم التقدم بشكل أسرع. وفي بيئة تجريبية، ليس من الواضح دائمًا إلى أين يتجه المشروع؛ فحتى النموذج الأولي الأساسي هو أفضل من الأفكار غير المرتبة، وذلك بإتاحته التكرارَ والتطويرَ والتحسين للاستمرار. وتساعد النماذج الأولية السريعة أيضًا على تضييق نطاق خيارات لغة البرمجة.

أدوات الاستدامة

الاستدامة هي المكان الذي تستقر فيه الأشياء في مواضعها. فخيارات الترخيص، وإدارة التحكم في المصادر، وملكية الكود/الشفرة المشتركة لها تأثير كبير على استدامة أدواتك؛ إذ يُعد التخطيط للاستدامة طوال عملية إنشاء الأدوات أمرًا مهمًّا. فعند تطوير برنامج جديد، يمكن استخدام "خطة استدامة البرامج" لتصميم المخرجات والخيارات المستدامة المتضمنة. ومن الأمثلة الجيدة على مثل هذه الخطة هو **بروتوكول استدامة البرمجيات بمركز العلوم الرقمية الهولندي** NL eScience Center Software Sustainability Protocol.

في وضع مثالي، يفضل أن يُنشَر الكود للحفظ والمشاركة على منصة مفتوحة ومستدامة. فعلى سبيل المثال، يمكن أيضًا الاحتفاظ بالكود المنشور على منصات Github في Zenodo، ومن ثم إضافة مُعرِّف الوثيقة الرقمي (DOI) تلقائيًّا إلى الكود، وهو ما يساهم مرة أخرى في الطبيعة المستدامة للبرنامج. والرسم البياني الآتي لعملية تدفق سير العمل يشير إلى وجود طريقة لتقييم أداة الاستدامة.

من النموذج الأولي إلى الممارسة

يتمثل الهدف الأساسي للمختبرات في تمكين الابتكار باستخدام التكنولوجيا، والتي غالبا ما تتطلب بدورها تطوير أدوات جديدة وتعديل الأدوات الحالية. وعند نجاحها، تتحوَّل هذه الأدوات من نماذج أولية إلى أدوات تنظيمية مدمجة. وهذه العملية ليست مستقيمة أبدًا، إذ يجب مراعاة جوانب عديدة عند التحوُّل من النموذج الأولي إلى الممارسة. ان التعامل مع هذا الأمر بطريقة هيكلية يمكن أن يؤدي إلى نتائج ناجحة للمؤسسات. وقد نجحت عدة مختبرات في تنفيذ مشاريع مختبرية في مؤسساتها، وهو ما ساهم لاحقًا في تطوير الخدمات، مثل مشروع LOOM الخاص بمختبر دي إكس DX ودراسة حالة KB Labs في نهاية هذا الفصل.

مثال: مشروع لووم LOOM، مختبر دي إكس

كان مشروع لووم LOOM أول عمل تجريبي في المجموعات لمختبر دي إكس، وهو ما خلق اكتشافًا بالصدفة لمجموعات على الإنترنت. وقد بدأ مشروعًا صغيرًا أحادي المرحلة، ثم توسع من خلال عملية التصميم والتطوير الآتي المتكرر حتى الوصول إلى عملية من ثلاث مراحل لإنتاج أشكال متعددة لاكتشاف هذه المجموعة الرقمية. واستقبل المستخدمون المشرع بنجاح واتضح تأثيره الاستراتيجي على المؤسسة، كذلك أثرت مكتشفاته على برنامج استخدام مجموعات مكتبة ولاية نيو ساوث ويلز في أستراليا. **مختبر دي إكس مشروع لووم LOOM**

تطوير الأدوات

إن العمل مع الأدوات وتطويرها بطريقة منظمة يعجل التكامل السلس.

ونظرًا لعدم وجود نهج واحد يصلح لجميع الحالات، يمكن أن تكون أفضل الممارسات حول إعداد الأدوات وخلقها وصيانتها مفيدة في تحديد أسلوب المختبر. كما يوفر العمل بالمعايير الموجودة أرضًا خصبة للتطوير السريع والمثمر لتطوير البرمجيات، ويمكّن الآخرين من البناء على أعمال المختبرات السابقة.

تحضير الأدوات

يمكن أن يصبح تطوير البرمجيات أمرًا شخصيًا جدًا وبسرعة كبيرة. فالعمل في فريق، أو حتى مع زملاء أو فرق ذات صلة، يتطلب قواعد سلوك مشتركة لكيفية العمل معًا. فالصراحة، لكن بلطف، عند التعاون تضمن توافق توقعات المعاملات وأساليب العمل. علاوة على ذلك، فإن توفير إطار واضح للتواصل ومنهاج للعمل، وكذا الأهداف المشتركة، كل هذا يمهد الطريق لتعاون ناجح. ويمثل مبدأ ملكية الشفرة المشتركة مثالًا على هذا: فالموافقة على هذا مبكّرًا تعزز تعاونًا أوثق، وتضمن عدم وجود نزاعات أخرى في المستقبل. ترخيص البرمجيات هو جزء من مرحلة الإعداد، فاختر ترخيصًا مفتوحًا قدر الإمكان، يلبي مطالب مؤسستك. وتتوفر أدوات مفيدة لهذا، مثل **موقع اختر ترخيصًا** (Choose a licence).

مجموعات المهارات والمعارف الحالية داخل فريق ما تؤثر على اختيار بيئة البرمجة. ومع هذا، فالفرق التي تتمتع بمجموعة متباينة من المهارات ترتبط ببعض مكتبات البرمجيات ارتباطًا وثيقًا بنوع التحليل المطلوب. ولنضرب مثالًا هنا: هناك عدد كبير من أدوات معالجة اللغات الطبيعية (NLP) المتاحة في Python وJava، ورؤية الكمبيوتر المتجذرة في C++.

خلق الأدوات

إن كتابة التوثيق أثناء عملية إنشاء النماذج مهمة في بيئة المختبرات: يجب

إدماجها في الفرق والعمليات والخدمات. وتتولّى الفرق في هذه المختبرات فحص الآفاق التكنولوجية والثقافية والاجتماعية باستمرار، والتعلم والعمل مع مجتمعات الممارسة والموظفين والمستخدمين.

تحوُّل الخدمات

من المهم أن نتذكر أن التغيير التكنولوجي أسهل في تحقيقه من التغيير الاجتماعي والتنظيمي في جميع مجالات الابتكار والتحول. فيمكن اعتبار المختبرات التي تركز على تطوير المنتجات والخدمات الجديدة مبادرة من نوع معين من التحول الرقمي والثقافي المرتكز على المستهلك. فالمكتبات، وخاصة تلك التي تنتمي إلى قطاع المعارض والمكتبات ودور المحفوظات والمتاحف، متقدمة جدًّا في تحويل نماذج تصدير الخدمات الرقمية الخاصة بها من خلال مختبرات ثابتة ومتضمنة في عملها. فالمجموعات الرقمية، والمجموعات في صورة بيانات، وعمليات التجريب في الأدوات والمنتجات الجديدة، والعمل مع المستخدمين لفهم احتياجاتهم، والمناهج المتعددة التخصصات التي تجمع بين التقنيين وأمناء المتحف أو المكتبات والمتخصصين في المجموعات والمبدعين والباحثين، هذه كلها تُعد من السمات المميِّزة للمختبر الذي يركز على إحداث تحول خدماته.

عمليات المختبرات

يحدث التجريب والإبداع في بيئة بها مساحة للاستكشاف والمخاطر، وتفويض لتحسين الوضع الراهن. ويبدأ هذا التحول وعمليات المختبر تُؤسَّس لذلك، فمن خلال أخذ الأفكار والخدمات والأسئلة والمساهمات من خلال عملية تكرارية للتطوير والتجريب والتعاون وأخيرًا الإبداع، ينتج المختبر تحسينات في الأدوات والبيانات والأساليب والمهارات، وأخيرًا، التغيير.

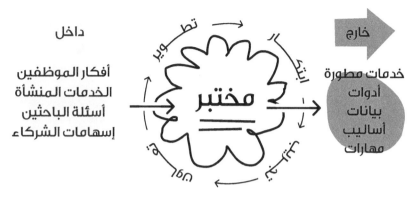

داخل

أفكار الموظفين
الخدمات المنشأة
أسئلة الباحثين
إسهامات الشركاء

مختبر

خارج

خدمات مطورة
أدوات
بيانات
أساليب
مهارات

عمليات المختبر

المختبرات تناصر التغيير

عامةً، تُنشَأ معظم المختبرات بسبب الحاجة إلى تحويل جانب أو تصدير عنصر جديد لمؤسسة من مؤسسات المعارض والمكتبات ودور المحفوظات والمتاحف الحالية. ولذلك، فإن تبنِّي عقلية الابتكار في رؤية المختبر وقِيَمه هو أمر من الأهمية بمكان. ولفعل ذلك، يُعد تحديد شروط للتجريب والفشل والمخاطرة من الأمور الأساسية.

لا يوجد نهجَ يناسب جميع الحالات في كيفية سير التحول التنظيمي أو كيفية قياس النجاح. فبعض المختبرات تركز على التحول التنظيمي، وبعضها الآخر يركز على ابتكار الخدمات والمنتجات. وكلا الشكلين يصلحان على حد سواء، وسيُحدِّدان في الرؤية والقيم ومراحل البدء في إنشاء مختبر.

التغيير التنظيمي

فيما يخص المختبرات التي تركز على الابتكار التنظيمي، تتمثل الأهداف الرئيسة في تضمين ممارسات ومهارات وعقليات جديدة في المؤسسة، وقد تتمتع هذه المختبرات، حسب تصميمها، بـ"فترة صلاحية". ويمكن قياس التحول من خلال تحويل أنشطة المختبر وممارساته إلى العمل كالمعتاد.

التحول الثقافي

المختبرات عبارة عن وحدات صغيرة ورشيقة وتجريبية بطبيعتها. ومنظماتها الأم أكبر كثيرًا، وتقدم خدمات واسعة، وتلتزم بمنظور طويل الأجل. وهذا بطبيعة الحال يضع المؤسسات في مركز محافظ يكره المخاطرة. ولبدء التجارب التي تُجرى على مستوى المؤسسة كلها، تحتاج المختبرات إلى بناء الثقة الداخلية والدعم من خلال الاعتراف بتجربة الفرق الأخرى والأعضاء والمديرين، ومشاركة

الاعتراف بالفضل. وهذه استراتيجية فعَّالة لكسب الثقة والدعم اللازمينِ في أي مؤسسة. وطريقة المختبر في العمل تعزز التعاون والمشاركة في المعرفة وتخرج الموظفين عن العزلة.

العمل الجماعي مقابل الفردي

يمكن اعتبار نموِّ المختبرات التي تتناول التحول الثقافي لمؤسسة ما استجابةً للتحديات الحالية، إذ إن المؤسسات تتعرض لضغوط لإعادة تصوُّر نفسها، واستعادة الطرق التي تخلق بها قيمة كبيرة لمجتمعاتها. غالبًا ما تسأل المختبرات وتجيب عن أسئلة حول المشكلات الداخلية التي تواجهها؛ من كيفية تشغيلها وهيكلها وتنظيمها، وكيف تُقدِّم البرامج، ولمن، وكيف تُنظِّم المعارض والخدمات عبر الإنترنت، وبصورة أوسع نطاقًا؛ كيف تجذب المستخدمين والزائرين.

ويُعد تركيز الخبرة الرقمية والعقليات في المختبر، ووضع شروط للعمل والفشل السريع، واستيعاب المخاطر، والتعامل مع الجمهور عبر الإنترنت، وتبادل المهارات والمعرفة والخبرات، من السمات المميزة لمختبر يعمل على تحقيق التحول الرقمي.

ابتكار المنتجات

قد يكون الهدفُ الرئيس للمختبر تحويلَ نماذج تصدير الخدمة وتطوير المنتجات، ومن ثَم ضمان التقييم الثابت والمتكرر للتقنيات الجديدة قبل

التحول

المختبرات قابلة للتحول بطبيعتها. وهذا الفصل يناقش كيف تحقق المختبرات التغيير، سواء على المستوى المؤسسي أو داخل الخدمات المقدمة. ويتضمن أيضًا معلومات عن كيفية تطوير الأدوات ودراسة حالة عن كيفية نقل أداةٍ تُقدّم حسب الطلب إلى خدمة تشغيلية.

الإعلانات على صفحة الويب التي تعرضه، مثلًا: هل تم تنظِّيفَ المسح الضوئي للنصوص (OCR)؛ وكم ملفًّا يحويه مجمع البيانات، وبأي تنسيق؛ وعدد الكلمات والأسطر المُضمنة (للمجموعات النصية)؛ والسنوات التي تغطيها مجموعة البيانات. وتعد هذه المعلومات جزءًا أساسيًّا من تصميم مسبك البيانات، وهي تعمل على تصدير لمحة سريعة لسياق البيانات، التي من دونها يمكن الشعور بأنها مجردة بلا سياق.

تتميز المكتبة بالشفافية بشكل أعمق في أعمالها، ويوفر مسبك البيانات منصة للبيانات التنظيمية، مثل المعلومات المالية والبيئية.

الأسلوب العملي

منذ البداية، شملت رؤية عروض البيانات في خدمات المنح الدراسية الرقمية أهمية إتاحة مجمعات البيانات في صيغ مختلفة، وبطريقة متسقة، لتمكين المستخدمين ذوي المهارات والاحتياجات المتباينة من استخدام المجموعات. ويتضمن ذلك إتاحة البيانات للتحميل، استنادًا إلى تعليقات مجتمع المستخدمين؛ وتصدير مجال للتجارب على مجموعات البيانات الكبيرة؛ والتأكد من أن جميع المجموعات الرقمية متوفرة بصيغ METS/ALTO والنص البسيط. توفر مجموعات البيانات الوصفية في صيغ MARC وDublin Core، وذلك للمساعدة في تصدير البيانات الوصفية للمكتبة إلى جماهير جديدة، وتوفير مجموعات البيانات التنظيمية في ملفات CSV التي يتم تحديثها بانتظام.

نقاط رئيسة

المجموعات بصفتها بيانات لمختبرات الابتكار في المؤسسات الثقافية تعني:

◈ تمكين الاستخدام آليّ الحركة للمجموعات.

◈ تحديد المجموعات وتقييم مدى ملاءمتها لمشاريع المختبرات.

◈ جعل المجموعات متاحةً وقابلة لإعادة الاستخدام.

◈ التعامل مع البيانات غير المنظمة.

◈ النظر في الأعمال ذات الصلة في الرقمنة والبيانات الوصفية والحقوق والحفظ.

مثــال: منصــة ترانســكيس للإدمــاج، مختبــرات المكتبــة الوطنيــة الدانماركية

أثناء كتابة هذا العمل، يمكِّن فريق مختبرات المكتبة الوطنية الدانماركية مستخدميه من رفع مجموعات من بيانات مختبراتهم إلى **ترانسكيس**، وهي منصة للتدريب على نماذج التعرف على الخط اليدوي (HTR) والتعرف الضوئي على النصوص (OCR) من الصور الإلكترونية. ويمكن إعادة دمج النتيجة (التعرف على النصوص من انتاج المستخدمين) في المختبرات والمشاركة بها وإعادة استخدامها من مستخدمين آخرين للمختبر. إن فعل هذا بشكل يرضي جميع المتطلبات بخصوص الشفافية وجودة البيانات، بالإضافة إلى النواحي القانونية، تعتبر عملية يتوقع أن تستغرق أكثر من نصفِ عامَ لأجل الإعداد والتطبيق.

دراسة حالة: مسبك البيانات، مكتبة إسكتلندا الوطنية

أطلقت مكتبة إسكتلندا الوطنية "مسبك البيانات" (Data Foundry) في سبتمبر 2019. وهو منصة تسليم البيانات بالمكتبة، وجزء من خدمة المنح الرقمية. وقد تضمنت مجموعات البيانات الأولية المقدمة: مجموعات مرقمنة، ومجموعات بيانات وصفية، وبيانات خرائط وأخرى مكانية، وبيانات تنظيمية، مع مجموعات إضافية من المخطط أن تُطلَق في المستقبل كبيانات أرشيف الويب، وبيانات استخدام المجموعة، والبيانات السمعية البصرية.

أُسِّسَ "مسبك البيانات" على ثلاثة مبادئ أساسية للمختبر:

◇ الانفتاح: تنشر مكتبة إسكتلندا الوطنية البيانات بشكل مفتوح وفي صِيَغ قابلة لإعادة الاستخدام.

◇ الشفافية: يأخذ مصدر البيانات على محمل الجد، وهناك انفتاح حول كيفية وسبب إنتاجها.

◈ الأسلوب العملي: تُقدَّم مجموعات البيانات بصيغ ملفات متعددة لضمان إتاحتها قدر الإمكان.

وقد شمل ذلك جهدًا عابرًا للمكتبة لإنتاج مجموعات البيانات بشكل مفتوح وبصيغ متناسقة، وذلك بجمع أمناء المجموعات وخبراء الحقوق والمطوّرين والمتخصصين في البيانات الوصفية، ونتج عن ذلك طريقة لتصدير البيانات تسعى إلى وضع واستمرار تطوير أفضل الممارسات.

الانفتاح

تم تقييم حقوق جميع البيانات المقدمة في مسبك البيانات، ووضعت تراخيص وبيانات الحقوق بوضوح مع كل مجموعة بيانات: سواء على صفحة الويب، أم في الملف التمهيدي المرتبط بمجموعة البيانات. ولا تؤكد المكتبة مزيدًا من التحكم في حقوق الطبع والنشر على مجموعات البيانات التي تنتجها، كما توفر كافة المعلومات حول **بيانات الترخيص والحقوق** المستخدمة، وكذلك **خطة نشر البيانات المفتوحة** في مسبك البيانات.

الشفافية

تمثل الشفافية أحد الأهداف الرئيسة الخمسة لخدمة المنح الدراسية الرقمية: "ممارسة الشفافية وتعزيزها في عمليات إنشاء بياناتنا". إن وضع سياقٍ لعملية إنشاء البيانات يحافظ على رابط من المادة الأصلية المادية إلى المادة بوصفها بيانات. ونظرا لعدم وجود معايير أو عمليات لكيفية تصدير معلومات عن كيفية وسبب رقمنة العناصر والمجموعات وعرضها في صورة بيانات، فإن مكتبة إسكتلندا الوطنية تتضمن حاليًا هذه المعلومات داخل ملفات بصيغة ملفات METS للمواد المرقمنة، وداخل البيانات الموجودة في مجموعات البيانات الوصفية.

علاوة على ذلك، يُوضَع كل مجمع بيانات في سياقه من خلال سلسلة من

إعادة التفكير في المجموعات بوصفها بيانات

أمثلة أخرى لمجموعات البيانات

بالإضافة إلى المجموعات الرقمية الرئيسة للمؤسسة، يمكن للمختبر المشاركة بأنواع أخرى من مجموعات البيانات.

البيانات المشتقة

استخراج البيانات من مجموعة أكبر يُنتج مجموعة تتلاءم مع استخدام مختلف. وعادةً ما تستغرق عمليات الاستخراج هذه وقتًا طويلًا، ولكن النتائج النهائية تفيد مجتمع المختبر. وأحد الأمثلة على مجموعة البيانات المشتقة هو مجموعة KBK-1M لمختبر المكتبة الهولندية.

مثال: KBK-1M، المكتبة الهولندية

خلال برنامج باحثٌ - مقيم في مختبر المكتبة الهولندية، استخرج الباحثون وفريق المختبر جميع الرسوم التوضيحية والتعليقات الشارحة للصور من مجمع أكبر من الجرائد المرقمنة. وهذه المجموعة (KBK-1M) متاحة الآن كمجموعة مشتقة حتى لا يضطر الباحثون الآخرون إلى إعادة استخراج البيانات.

بيانات التدريب

هناك طلب شديد على البيانات المناسبة كبياناتٍ تدريب في تطبيقات التعلم العميق. وتوفير بيانات تدريب دقيقة وبكميات كافية شرطٌ أساسي للعديد من المشاريع البحثية. فالتقدم بخطوة واحدة، ليس بتوفير بيانات التدريب فقط، ولكن أيضًا بالمشاركة بالنموذج السابق على التدريب (أو حتى نكون أكثر تحديدًا: الموازين الخاصة بالنموذج، التي هي ناتج عملية التدريب) لأجل إعادة الاستخدام، ويخفض هذا بشكل كبير حاجز الدخول لاستخدام

المجموعة في سياق التعلم الآلي، ويوفر معلومات مفيدة للباحثين العاملين في هذا المجال.

البيانات المولَّدة بواسطة المستخدمين

ينشئ بعض المستخدمين بيانات قد تكون مفيدة للآخرين، وإذا كانوا على استعداد للمشاركة بها، وإذا اندرجت هذه المهمة في نطاق المختبر، يجب عندها وضع الأسئلة الآتية في عين الاعتبار:

◇ هل يمتلك المختبر البنية الأساسية التكنولوجية لاستيعاب البيانات الواردة من المستخدمين؟

◇ كيف يضمن المختبر الشفافية حيال إنشاء البيانات؟

◇ من يملك حقوق البيانات التي أُنشئت؟ ومَن المؤلف؟

◇ هل يمكن للمختبر استيعاب حالات الحظر الضرورية المحتملة أو قيود الإتاحة الأخرى؟

◇ هل يمكن للمختبر أن يضمن (إلى حد معقول) أن البيانات المقدمة تتوافق مع الأطر القانونية الوطنية وعبر الوطنية الحالية؟

غالبًا ما تكون هناك مشاريع للتعاون الجماعي بالتوازي مع المختبرات، وهو ما يتيح إمكانية التعاون، وإعادة دمج البيانات التي أنشأها المستخدمون مرة أخرى في المؤسسة من خلال المختبر. وهناك أشكال مختلفة من البيانات التي أنشأها المستخدمون ومبادرات التعاون الجماعي ليست هي المصدر الوحيد لهذا، فعلى سبيل المثال، تعمل مختبرات المكتبة الوطنية مع البيانات التي يُنشِئها المستخدمون من منصة ترانسكيبس وفق الطريقة الآتية.

البيانات المنظمة مقابل البيانات الفوضوية

يمكن نشر البيانات على شكل مختبر بأكثر من طريقة. فوفقًا للنية والتوقيت والضرورة، يمكن إصدار مجموعة البيانات مباشرةً فور عملية الرقمنة. وينتج عن هذا بيانات في حالة من الفوضى، قد لا تناسب جميع أغراض إعادة الاستخدام. إلا أنها تعتبر طريقة سريعة لمشاركة المجموعات، وغالبًا ما تُشاهَد داخل مجتمع المختبر. أما الطريقة الأخرى للتعامل مع هذا الأمر فهي تنظيم مجموعة بيانات قبل النشر، ويتطلب هذا جهدًا كبيرًا، وهو غير ممكن دائمًا، وهو ما يوفر للمستخدمين مجموعة نظيفة وسهلة الاستخدام.

البيانات المنظمة

هناك العديد من الخطوات المعنية بتنسيق مجموعة البيانات. ويقدم الرسم البياني الآتي خيارًا محتملًا حيث يتم استكشاف البيانات أولًا، ثم اختيارها واستخرَجها، وبعد ذلك يتم تنظيَفها وترتيبها بأدوات مثل Open Refine، ثم يجري توصيفها من خلال المفردات المُنضبطة، وأخيرا تُثرَى باستخدام تقنيات مثل التعرف على الكيانات المسماة والبيانات المرتبطة.

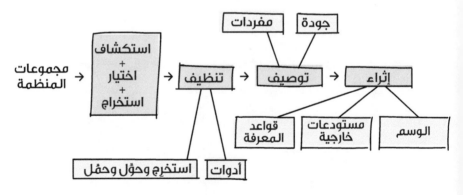

إنشاء مجمع بيانات منسقة

مثـال: نقـل فهـرس مكتبـة إلـى مكتبـة ميجيـل دي سـيرفانتس الافتراضية، المفتوحة والموصولة بوصف المصادر وإتاحتها

يضم فهرس مكتبة ميجيل دي سيرفانتس الافتراضية نحو 200,000 سجل، أُنشِئت طبقًا للنموذج MARC21. وقد أرادت المكتبة فتح الفهرس من خلال بيانات مفتوحة ومتصلة، ولفعل هذا، صنعوا خريطة للمحتويات من قاعدة البيانات من خلال وسائل تتجسد في إجراءات ميكنة توصيف المصادر (RDF) الثلاثية، الذي يستخدم مفردات قواعد وصف المصادر وإتاحتها (RDA) لوصف المواد، وكذلك خصائصها وعلاقتها. وبنيت واجهة إلكترونية خصيصًا لأجل التحقق من قواعد البيانات المُنشأة حديثًا. إضافة إلى ذلك، فإن البيانات موجودة في المجال العام ويمكن الربط بينها بسهولة. (كنديلا وأخرون، Candela et et al., 2018)

البيانات الفوضوية

تفتح معظم المختبرات بياناتها دون وجود أمين بيانات لتنسيقها، ويمكن للمستخدمين بعد ذلك استكشافها وتحديد كيف يمكن لمجموعة ما أن تلائم أبحاثهم. ويمكن للحلول التكنولوجية في بعض الأحيان أن توفر وسيلة للتعامل معها، وقد يمكن لبيانات بلغت حدًا من الفوضى يحول دون استخدامها، أن يتم تحليلها ييسر بوسائل أخرى.

إذا كانت حالة فوضى البيانات ضارة لمشروع بحثي معين، ينبغي دمج تنظيف البيانات في المشروع أثناء عملية تصدير مقترح به. وبعد ذلك، يمكن لشركاء المشروع أن يقوموا بالتنظيفَ، بالتعاون مع المختبر، أو عن طريق مجتمع المستخدمين من خلال منصة التعاون الجماعي. وهذه التكاليف والمجهودات اللازمة لتنظيف البيانات لا بد من اعتبارها ضمن المشروع، ولا يمكن أن ينفِّذها المختبر وحده.

إعادة التفكير في المجموعات بوصفها بيانات

الحقوق والترخيص

وضع حقوق جمع البيانات، أو المواد ليس واضحًا على الدوام؛ فقد تحتوي المجموعات على أعمال "يتيمة"، وفي حين أن قضايا الحقوق معقدة، فمن المهم أن يكون المرء على دراية بها، وأن يكون قادرًا على إجراء حوار واعي مع المستشارين القانونيين عن استخدام المجموعات ضمن الإطار القانوني. وغالبًا ما تكون فرق المختبر هي المجموعة التي تتمتع بموقع جيد للدفاع عن الاستخدام الواسع للمجموعات والبيانات التي لها أوضاع حقوق غير معروفة أو متطلبات تنفيذ معقدة. وبناءً على ذلك، من المهم أن يكون عضو المختبر على دراية جيدة بأنظمة حقوق الملكية الفكرية للبلد، ويفهم أيضًا المرونة التي قد تكون موجودة في القانون.

إن إتاحة الدخول إلى البيانات والمجموعات تأتي ومعها مجموعة من القضايا المتعلقة بمناقشة الترخيص. فالقيود القانونية، وعدم وجود تراخيص

مفتوحة، تحدُّ من استخدام البيانات. وهناك تشريع مختلف في جميع البلدان، ومن ثَم فليس هناك معيار واحد لكل المجموعات. وتحتاج المختبرات إلى التفكير في نهج إدارة - المخاطرة للترخيص.

التراخيص الشائعة الاستخدام في المختبرات (وحتى مجتمع التراث الثقافي كله) هي **تراخيص المشاع الإبداعي** (Creative Commons Licenses) والتي يجري عادة وصفها بالاختصارات، مثل CC-BY-SA. ويمكن العثور على قائمة كاملة لتراخيص المشاع الإبداعي وصلاحياتها المقابلة لأجل إعادة الاستخدام، في الرسم البياني الآتي.

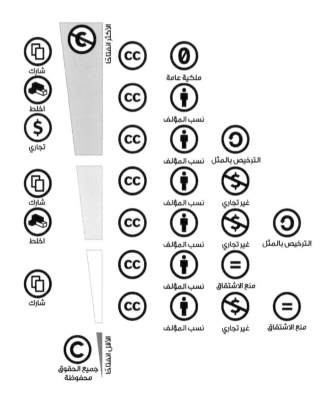

تراخيص المشاع الإبداعي

إعادة التفكير في المجموعات بوصفها بيانات

مثال: <u>مولد النماذج، المكتبة البريطانية</u>

الفائز بمسابقة المكتبة البريطانية في 2013، بيتر فرانسيس، طور أداة للبحث في 1.9 مليون سجل من الكتب من القرن التاسع عشر. ومن بين السجلات التي تمت رقمنتها، أراد أن يعرف ما إذا كانت نسبة الـ2.6٪ التي تمت رقمنتها، ممثلةً للنماذج الأوسع. وقد مكنت الأداة الباحثين من اختيار نماذج ممثلة من الكتب بناءً على مصطلحات البحث المرشحة لكلٍّ من العناصر المادية والرقمية من مجموعة أكبر لدواعي التحليل الإضافي. وأعطى هذا مختبرات المكتبة البريطانية فهمًا أعمق لتوزيع المواد المرقمنة التي تحفظها المكتبة البريطانية مقارنةً بالمجموعة المادية سواءً من خلال الوقت أو الموضوع.

قضايا الانحياز الأخرى، التي قد تكون ذات صلة بالأبحاث، لها ارتباط بالمخاوف الأخلاقية حول التمثيل الجنسي والعِرْقي. ووفقًا لزاجسما (من بين آخرين)، فإن الرقمنة ليست محايدة إطلاقًا (Zaagsma 2019).

الإتاحة

في وضع مثالي، يوفر المختبر الوصولَ المفتوح إلى البيانات التي تتاح من خلال المختبر. ومع ذلك، ولأسباب مختلفة (ومنها، مثلًا لا حصرًا: حقوق الطبع والنشر، واتفاقيات المانحين، وغيرها من القيود التي تعتمد عليها المجموعات) قد يحتاج المختبر إلى العمل مع بيانات محظورة. من الناحية المثالية، ستكون الإتاحة ممكنةً للأغراض البحثية. وهناك طريقتان رئيستان لتوفير ذلك:

الإتاحة خارج الموقع

إذا كان الوصول المفتوح غير ممكن بسبب قيود ما، يمكن للمختبر أن يختار تصدير البيانات لأغراض بحثية وَفْقَ شروط معينة. وهذا بطبيعة الحال

يصبح خيارًا فقط في حالة موافقة أصحاب حقوق الطبع والنشر على هذا، أو أبرموا اتفاقية مع المؤسسة تسمح بهذا. ويمكن للباحثين الاتصال بالمختبر لطلب البيانات. ويمكن للمختبر بعد ذلك إعدادَ اتفاقية أو عقدٍ مع الباحث لتحديد اللوائح المنظمة المرتبطة باستخدام البيانات، يمكن بعد توقيعه المشاركة في البيانات.

مثال: بيانات مقيدة متاحة خارجيًا، المكتبة الوطنية الهولندية

لدى المكتبة الوطنية الهولندية فريق لخدمات البيانات في قسم المجموعات يتعامل مع كل ما له علاقة بالمجموعات الرقمية. وقد أبرمت المكتبة عقدًا مع المنظمات المالكة للحقوق ينصُّ على أنه يمكن مشاركة البيانات للأغراض البحثية. ويوقّع الباحثون عقدًا اعتياديًا عند طلب البيانات وهم مطالبون بمسح البيانات بعد انتهاء العقد.

الإتاحة في الموقع

قد تتطلب الإتاحة في الموقع لمجموعات مقيدة للغاية أو شخصية. وعادةً، في هذه الحالات، يكون على المستخدمين الاتصال بالمختبر أو المؤسسة قبل الوصول إلى البيانات، والموافقة رسميًا على شروط الاستخدام والوصول إلى المجموعات في الموقع فقط. وقد تقتصر مخرجات البحث على المعايير المتفق عليها مع المختبر أو المؤسسة. ومن الممكن أيضًا إتاحة البيانات في الموقع من خلال اتصال آمِن، كما هو موضح في المثال الآتي.

إعادة التفكير في المجموعات بوصفها بيانات

يوفر جمعُ معلوماتٍ عن مشاريع الرقمنة السابقة والمستمرة نقطة انطلاق مثالية من أجل الحصول على سجل يشمل المجموعات الرقمية والمنشأة. ويمكن تحقيق هذا من خلال استشارة أشخاص مطَّلِعين داخل المؤسسة، مثل الأمناء أو رعاة أنظمة المكتبات أو متخصصي تكنولوجيا المعلومات. بعض البيانات قد لا تبدو في الوهلة الأولى مجموعة، كالسجلات الرقمية للمكتبة، ولكن يمكن أيضًا أن تكون ذا صلة كبيرة كما يوضح المثال الآتي.

وصف المجموعة

لتسهيل إعادة استخدام المجموعات، من المهم وصفها بالتفصيل. وكلما

زادت المعلومات التي يمكن مشاركتها حول تطوير مجموعة البيانات، كان هذا أفضل لقدرة الباحثين (والمختبر) على العمل معها، إذ يوفر الشفافية التي تُعد ضرورية لنقد المصدر.

الشفافية

إن الآثار المترتبة على توفير الشفافية لكل مجموعة بيانات هي أن المختبر يجب أن يكون منفتحًا ومتواصلًا بشأن البيانات والمجموعات التي لديه، وهذا الأمر أكثر تحديًا مما يبدو داخل مؤسسة واحدة. وتتغير سياسات المقتنيات والحفظ بمرور الوقت، وتتغير الوثائق والمسؤوليات أيضًا. في كثير من الأحيان، نرى المجموعات كبيرة وفي حالة من الفوضى، وتختلف عملية توثيقها بشكل كبير.

تُعد المعرفة المشتركة بين المستخدمين والمؤسسة حول المجموعات والبيانات ضروريةً لتحقيق نتائج ناجحة من التعاون المشترك. إن تصدير الوثائق، مثلًا، حول الغرض الأصلي من المشروع، واستراتيجية الاختيار والرقمنة، والتنفيذ، والتفاصيل التقنية، ومن ثَم إيصالها إلى المستخدمين بصورة مناسبة، كلها أمور تستغرق وقتًا كثيرًا، ولكنها تستحق العناء.

التحيُز

وبتوفير معلومات تمتاز بالشفافية عن مجموعات البيانات المقدمة، يصبح من الممكن فحص مجموعات يشوبها التحيُز (وهو ما نرجو أن يكون غير مقصود). في الأغلب يزحف هذا التحيُز خلال عملية الاختيار لأسباب عملية، مثل حجم الكتاب أو طباعة الرسالة أو حتى قضايا حقوق النشر. وقد ينتج عن ذلك مجموعة رقمية غير مُمثِّلة خلافًا للمجموعة المادية ذاتها، كما هو موضح في المثال الآتي.

إعادة التفكير في المجموعات بوصفها بيانات

عن المجموعات الرقمية

تجمع مؤسسات التراث الثقافي حجم كبيرًا من المواد. منذ أوائل العقد الأول من القرن العشرين، زادت وتيرة رقمنة هذه المواد ونشرها في المكتبات الرقمية أو في بوابات إلكترونية أرشيفية أو مواقع المتاحف. تؤثر الرقمنة، بجانب بعض التقنيات مثل التعرف الضوئي على النصوص (OCR)، على مجموعة ما بالدرجة قد تجعل استخداماتها محدودة. لذلك فمن المهم توثيق عملية الرقمنة بأعلى مستوى ممكن من التفصيل لأن ذلك يغذي مستوى شفافية المجموعة. وقد أصبح جمعُ المواد رقمية المنشأ وحفظها، مثل أرشيف الويب والوسائط الاجتماعية وألعاب الفيديو والبرامج، أمرًا شائعًا باطراد.

التفكير طويل-المدى والتخطيط للمجموعات يضمنان استخدامها لعقود قادمة. وعادةً ما تصبح هذه العملية مهمة تنفذِّها المؤسسة الأم؛ لأنها تثير أسئلة ذات صلة حول طول بقاء المؤسسة. ومع ذلك، وعندما ينشر المختبر بيانات بأي صورة من الصور، يجب أن تبقى مسألة الحفظ الرقمي لتلك المجموعة في الحسبان. ويجب أن تتضمن الاعتبارات إضافة أنظمة التعرف (DOIs)، وكيفية التعامل مع البيانات التعريفية، والكيانات الرقمية والبيانات المتعلقة بها، التي تشكل ذوات المجموعات. ويوفر **تحالف الحفظ الرقمي** (Digital Preservation Coalition) موردًا شاملًا حول هذا المجال.

المجموعات بوصفها بيانات

إن توفير إمكانية الوصول على مستوى البيانات إلى المجموعات الرقمية والمنشأة من المعارض والمكتبات ودور المحفوظات والمتاحف هو لبُّ أنشطة مختبرات الابتكار في المؤسسات الثقافية. ويُنشئ المستخدمون بياناتهم الخاصة

على نحو متزايد، ويجربون مع مختبرات الابتكار في المؤسسات الثقافية لتكوين مجموعات بيانات جديدة بشكل مشترك. إن إتاحة الوصول إلى المجموعات بكميات كبيرة تعني فتح البيانات والبيانات الوصفية المرتبطة بمجموعات التراث الثقافي الرقمية والمنشأة رقميًا للاستخدام بطرق جديدة. ومن الأمثلة الرائعة على فريق يعمل على تيسير نشر المجموعات في صورة بيانات هي مبادرة تموِّلها مؤسسة ميلون والمسماة "بالفعل دائمًا حاسوبية: المجموعات بوصفها بيانات" (Always Already Computational: Collections as Data)، التي تهدف إلى إيجاد طريقة لتوثيق الخبرات وتبادلها وتبادل المعرفة من أجل "دعم المستخدمين الذين يريدون العمل مع المجموعات وهي في صورة بيانات" (بديلا Padilla 2019).

تبادل البيانات

عند مشاركة المجموعات وهي في صورة بيانات، ستكون هناك جوانب عديدة يجب مراعاتها. لكن ما البيانات المتاحة للمشاركة؟ وماذا في مجموعات البيانات؟ وكيف بُنِيَت؟ بالإضافة إلى هذا، سيكون لكل مجموعة بيانات حقوق مميزة، أو بدونها. ويجب اتخاذ قرار لتحديد مقدار الوقت - إن وُجد على الإطلاق - الذي يُنفَق على تنظيف البيانات والمعالجة قبل المشاركة. أيضًا، كيف ستُتاح البيانات للمستخدمين؟

تحديد المجموعات

طلبات استخدام المجموعات كبيانات تأتي في الأغلب من شريك خارجي أو مستخدم. بالإضافة إلى المساعدة في تيسير الطلبات الخارجية للبيانات، تجمع العديد من المختبرات بيانات المجموعات، بشكل استباقي منتظم، التي يمكن أن تكون ذات فائدة لجماهير عريضة. وتعد قائمة المجموعات الرقمية نقطةَ انطلاقٍ عظيمة للنظر في الإمكانيات التي يمكن استخدامها آليًّا. غير أن هذه القائمة قد لا تكون في مكان واحد، خاصة في سياق موزع، كما يوضح هذا المثال.

نقاط رئيسة

التواصل الناجح مع المستخدمين والشركاء:

◈ يتطلب فَهْم مجتمعات المستخدمين واحتياجاتهم.

◈ يساعد على استهداف أنشطة المختبر وتخصيصها.

◈ يدعم نشر المعرفة وتنقية البيانات وتطوير الأدوات والخدمات.

◈ يعتمد على فكرة التعاون والإبداع المشترك في حوار مفتوح وعلى قدم المساواة.

◈ يمكن أن يؤدي إلى مزيد من الشراكات الرسمية.

إعادة التفكير في المجموعات بوصفها بيانات

بدون بيانات لا توجد مختبرات، ويناقش هذا الفصل كيفية تحديد المجموعات وتقييم مدى ملاءمتها للمختبرات، وكيفية توصيفها، وجعلها متاحةً وقابلةً لإعادة الاستخدام. ويتناول الفصل أيضًا استراتيجيات التعامل مع البيانات العشوائية، وكذلك بعض المفاهيم الأساسية المفيدة؛ كالأشكال المختلفة من المجموعات، والرقمنة والبيانات الوصفية والحفظ. ويُختَّم الفصل بدراسة حالة عن إتاحة البيانات.

تدرك الجامعات أن الإبداع الرقمي أو التدريب على التفكير التصميمي أمرٌ بالغ الأهمية لبعض طلابها، وقد لا تشمله حاليًا الدورات التي تديرها مؤسستهم. ويمكن للمختبرات سد هذه الفجوة عن طريق جلب الطلاب واشراكهم في عمليات تصميم في مشاريع حقيقية. هذه الشراكة المفيدة للطرفين موضحة في المثال الآتي.

مثـال: تنظيـف البيانـات للمكتبـة ورعايتهـا: مختبـرات المكتبـة البريطانية، المكتبة البريطانية

في 2018 تعاونت مختبرات المكتبة البريطانية مع كلية لندن الجامعية وطلاب بكالوريوس الآداب والعلوم من مقررات اختيارية، في مشروع "المعلومات خلال العصور"، حيث نسق الطلاب مجموعة صغيرة من الكتب المتاحة في المجال العام من مجموعة أكبر كثيرًا. وقد أنجزوا هذا العمل باستخدام أدوات مفتوحة المصدر مثل أوبن رِفاين (OpenRefine) لتنظيف البيانات الوصفية، وخطوط بايثون البرمجية (Python)؛ من أجل فحص كمية كبيرة من النصوص المتعرَّف عليها ضوئيًا باستخدام تقنيات استخراج البيانات. وستُنشَر البيانات المستخرجة على واجهة المكتبة البريطانية للبيانات، وسيكون الطلاب "منشئي مجموعات البيانات"، وأسماؤهم ظاهرةً على مجمع بيانات المكتبة البريطانية.

نوع جديد من الشراكة

يمكن للمختبرات أن تُوفر مساحةً يصبح فيها الشركاء الخارجيون رسميًا جزءًا لا يتجزأ من المختبر، متجاوزين ثنائية "نحن"، و"هم". ويمكن اعتبار مختبرات الابتكار في المؤسسات الثقافية هي المكان أو العنصر الثالث، وهو، وفقًا لتعريف ويكيبيديا، "البيئة الاجتماعية المنفصلة عن البيئتين الاجتماعيتين المعتادتين في المنزل ("المكان الأول") ومكان العمل ("المكان الثاني")". ويمكن أن يكون هذا المكان الثالث وسيلةً لإعادة التفكير في كيفية

ترابط محترفي التراث الثقافي مع مجموعة واسعة من الأشخاص والمجتمعات المختلفة داخل مساحة المختبر. وهذا المكان الثالث يُؤثِّر داخل الناس بدلًا من المساحات المادية أو الافتراضية؛ ففي المختبرات يتساوى جميع الشركاء. والمثال الآتي يوضح مثل هذا الفضاء؛ حيث أدى الابتكار والتجريب والإبداع المشترك إلى حوار حقيقي.

مثال: مدن خيَاليّة، مختبرات المكتبة البريطانية

كان معرض المدن الخيالية في المكتبة البريطانية مشروعًا بحثيًا-فنيًا ومعرضًا للفنان البريطاني الأمريكي مايكل تاكيو ماجردر. وقد أحدث هذا المعرض تغييرًا في المجموعة الإلكترونية للمكتبة البريطانية على الإنترنت من خرائط مدنية تاريخية إلى مشهد مدينة متخيَّلة لعصر المعلومات (ماجردر Magruder 2019)، الذي تجلَّى في أربعة أعمال فنية. وفي نشرة المعرض، يفسر مدير مختبرات المكتبة البريطانية، ماهيندرا ماهي، المشاريع المتعددة لمختبرات المكتبة البريطانية بقوله: "تقريبًا، بدأت جميع هذه المشاريع بمحاورة، وقد كان هذا بالتأكيد الحالَ مع معرض مايكل تاكيو ماجردر [...] ولما أصبح هذا الحلم حقيقة، لم أملك سوى النظر إلى الوراء وتذكُّر كيف بدأ الأمر من مجرد محاورة" (Mahey, 2019a)

المختبر. وتوفر مؤسسات مختبرات الابتكار في المؤسسات الثقافية أيضًا فرصًا للدفع الإضافي بالتطوير المهني وأفكار المنتجات وبدء مشاريع لرواد الأعمال.

بشكل خاص، يمكن للشراكات مع مجتمعات الأعمال الناشئة أو رواد التكنولوجيا أن تكون فعالة؛ لأن طريقة عملهم تتوافق مع طريقة المختبرات. وكلا الطرفين يجرّب ويختبر وينشر ويكرر ويتعلم كيفية جعل أفكارهم أو منتجاتهم أفضل وأكثر إفادة، كما حدث مع متحف سان فرانسيسكو للفن الحديث.

مثال: متحف سان فرانسيسكو للفن الحديث، مشروع التآلف الذاتي

اكتشفت مختبرات متحف سان فرانسيسكو للفن الحديث، <u>بشراكتها مع أدوبي</u>، أن "المتاحف وشركات التكنولوجيا لا تكوّن معًا أفضل الشراكات" (واينسميث، Winesmith 2016). ويصفها واينسميث بشراكة مُشكِلة بشكل نشط، ولكنها تتواءم مع قيم ما يفعله المختبر وتأثيره على المجتمع والصناعة. ومشروع التآلف الذاتي، الذي طُوِّر مع أنظمة أدوبي، كان مزيجًا ناجحًا بين الفن والتكنولوجيا التي تفاعلت مع الزائرين لانتاج صور "سيلفي" من هذه التجربة. من خلال مواضع تركيز ومناهج مختلفة، فقد عمل الشريكان معًا من أجل هذه التجربة المميزة. وأحيانًا ما تستحق الشراكة غير المتوقعة أن توضع في الاعتبار، ربما على نطاق صغير في البداية، فإذا نجح الأمر، يمكن أن يُبنَى عليه.

مثال: فاوندري 658، مكتبة ولاية فيكتوريا

تشاركت مكتبة ولاية فيكتوريا بأستراليا مع متحف أستراليا الوطني للأفلام والتلفزيون وألعاب الفيديو والثقافة الرقمية والفن لإطلاق <u>فاوندري 658</u>، وهو مساحة لتحفيز الأعمال وبرنامج للأعمال لمساعدة رواد الأعمال. وتُوصَف العملية بأنها نموذج "ابدأ - انمُ - تدرّج - اتصِل"، الذي تحقق سابقًا في مساحة العمل المشتركة في ACMI-X التي تسع 60 مقعدًا والمكرّسة للصناعات الابتكارية.

الشراكة مع التعليم

تُعد مختبرات الابتكار في المؤسسات الثقافية في موضع متميز لتوفير البيانات، بالإضافة إلى الخبرة لتعزيز الأهداف التعليمية. فالمساهمة في الدورات التدريبية وإدارتها واستضافة ورش العمل أو مؤتمرات الهاكثون للمبرمجين، وكذا الإشراف على المتدربين، وتصدير العروض التصديرية، وكتابة المقالات، والمدونات والمشاركة في "سباقات الكتب"، توفر إمكانيات لنشر المعرفة والمهارات والتواصل مع مجتمع أوسع، ويمكن لهذا أن يحدث في جميع المستويات التعليمية.

تمتلك المختبرات شراكات طويلة الأمد مع التعاون في مشاريع قصيرة الأجل، مع الجامعات. وتشمل هذه تدريب، ومشاريع الأبحاث الكبيرة والصغيرة، وتبادُل قواعد البيانات وأدوات العمل. وتقدم المختبرات شراكات ودعمًا تقنيًّا للطلبة والباحثين، كمشروع التعلم الآلي التابع لمختبرات مكتبة الكونجرس، الذي نُفِّذ بالشراكة مع جامعة نبراسكا.

مثال: مشروع التعليم الآلي، مكتبة الكونجرس وجامعة نبراسكا

دخل فريق مختبرات مكتبة الكونجرس في شراكة مع جامعة نبراسكا في لينكولن لتطبيق نُظم تعليم آلي للمجموعات غير المعالجة؛ وذلك لزيادة الاستكشاف والاستخدام البحثي للمجموعات الرقمية. هذه الشراكة قدمت تطبيقات حقيقية فعلية لأسئلة بحثية. وتم اختيار بيانات وأدوات التدريب المستخدمة بشفافية تامة، على العكس مما يعرف بـ "الصندوق الأسود"، حلول العلامات التجارية المسجلة التي يقدمها البائعون. وقد ألهمت هذه الشراكة الخطط المستقبلية للمختبر لتجعله متفاعلًا مع الجامعات في التأليف بين اهتماماتهم وأجندات أعمالهم، وبين احتياجات المكتبة عن البحوث التطبيقية والتطوير.

التعاون والشراكات

محترفو العمل في التراث الثقافي، سواء أكانوا أمناء للمكتبات أم أمناء محفوظات أم أمناء متاحف، معتادون على التعامل مع مستخدمين. ويمكن أن تؤدي هذه التعاملات إلى التعاون وفي بعض الأحيان شراكات أكثر رسمية.

تتحدث مريم بوسنر، أستاذة الإنسانيات الرقمية المساعدة، في مدونتها عام 2012 التي تقول فيها: **"ما هي بعض التحديات التي تواجه أعمال الإنسانيات الرقمية في المكتبة؟"** عن "تعقيد التعاون مع أعضاء هيئة التدريس" وتؤكد أهميةَ أن تكون "منسجمًا مع الديناميكيات الخاصة لهذا النوع من الاتصال". وهي تؤكد أيضًا أهمية المساواة في العلاقة بين أمناء المكتبة والباحثين الأكاديميين. ويبدو أن هذا التوتر ناجم عن تضارب الاحتياجات؛ فالمكتبات ترغب في توفير سبل إتاحة عالية الجودة وشاملة إلى مجموعاتها الرقمية والتي تنمو باستمرار. بينما يحتاج الباحثون في العلوم الإنسانية إلى سهولة الوصول إلى المجموعات الرقمية، والأفضل من خلال كمبيوتراتهم المحمولة، وهي محفوظة غالبًا في العديد من المكتبات ودور المحفوظات والمتاحف، حيث يمكنهم من خلالها بناء مجموعاتهم الرقمية بشكل متكرر استجابةً لأسئلتهم البحثية المحددة.

يمكن أن يكون التعاون أمرًا معقدًا، ولكنه غالبًا ما يوفر بيئة خصبة تساعد على النمو.

الزمالات والإقامات والجوائز

أحد برامج التعاون والشراكات البارزة التي يستخدمها العديد من المختبرات هو الزمالة أو الإقامة، فهو يتيح لأنواع مختلفة من المستخدمين، مثل الفنانين والمصممين والصحفيين والباحثين، للتفاعل مع مجموعات وخدمات المختبر.

وهذه البرامج وسيلة ناجحة للمؤسسات الثقافية للوصول إلى جماهير جديدة. مرةً أخرى، ليس هناك منهج واحد يصلح لجميع الحالات، والتصميم الفعلي لبرنامج الزمالة أو الإقامة يعتمد على التمويل والتوافر والالتزام التنظيمي. وعند العمل مع الزملاء والباحثين المقيمين، يُستحسن إبرام عقد مع توضيح أوضاع الملكية الفكرية والتراخيص وشروط الشراكة وأحكامها.

ينطبق هذا أيضًا على أشكال مختلفة ولكن متشابهة من الشراكات، كالمسابقات أو الجوائز. وأحد الأمثلة البارزة على كون المختبر يستخدم برامج كهذه هي مختبرات المكتبة البريطانية، التي تروج وتشجع المنح الدراسية الرقمية عن طريق إدارة **الجوائز والمسابقات والمشاريع**. وتشمل فئات الجوائز الأبحاث والأعمال الفنية وتنظيم المشاريع، والأعمال التجارية، والتعلم والتعليم، وكذلك جوائز لموظفي المكتبة البريطانية. ويقدم برنامج دي إكس لاب (DX Lab) نوعًا مختلفًا قليلًا من المنح، كما هو يُوضَّح فيما بعدُ.

مثال: زيارة رقمية، مختبر دي إكس، مكتبة نيو ساوث ويلز في أستراليا

يقدم مختبر دي إكس في مكتبة ولاية نيو ساوث ويلز في أستراليا مجموعة متباينة من الشراكات من المنح الصغيرة، التي تُعرف بالزيارات الرقمية (Digital Drop-In) التي تشتمل على الزمالات. "الزيارات" هي شراكات أصغر وأقل تكلفةً وأسرع وتيرةً، وتعطي الناس فرصة لاستكشاف فكرة ما، وذلك باستخدام مجموعة المكتبة. وتعمل كذلك مع المعارف المختصة للموظفين في الأقسام الأخرى من المؤسسة كالأمناء، وموظفي قاعات القراءة، وفرق الخدمات المحلية والتعليمية.

الشراكات التجارية

تعتبر الشراكات التجارية مسعى يجب التعامل معه بحذرٍ أكثر. ومع ذلك، فقد تعمل على سدِّ نقص التمويل وتشجيع نهج ريادة الأعمال في أنشطة

تحاول المكتبة البريطانية إثبات أهميتها المستمرة للمستخدمين عن طريق ضمان تركيز جميع أنشطتها، من خلال مقاصدها الخاصة بالوصاية على المجموعات، والبحوث والشؤون الثقافية والفنية والأعمال التجارية والدولية والتعلم. وعلى الرغم من أن رحلة مختبراتنا قد بدأت مع الباحثين، فإنها قد توسعت لتشمل مستخدمين جددًا، مثل: الفنانين والمجتمع المحلي والشركات والشركاء الدوليين ومقدمي الخدمات التعليمية كالمدارس والكليات. وهذا التطور كان قائمًا على رغبة شغوفة بأن المكتبة تنتمي لكل شخص حول العالم، لكن السؤال كان: كيف فعلنا ذلك للمدارس وللكليات؟

لن يفكر كثيرٌ من مستخدمي مختبرات المكتبة البريطانية في الدخول عبر أبواب المكتبة البريطانية، أو حتى معرفة ما تفعله المكتبة البريطانية للتفاعل مع المدارس والكليات، ولذا، فقد فعلت مختبرات المكتبة البريطانية ما يأتي:

1. ظهر مختبر/مكتبة مؤقت (pop-up) في مواقع مختلفة حول المملكة المتحدة حيث روج موظفو مختبرات المكتبة البريطانية المسابقات، وشجّعوا المستخدمين على التقدم للجوائز، وطوّروا مقترحات مشاريع وأحدائًا تَهدُف إلى نقل المكتبة إلى المستخدمين. وقد فنّدتْ هذه الجلسات الأساطير الشائعة، وقدمت مجموعة من القصص الملهمة عن كيفية استخدام المستخدمين السابقين لمجموعاتنا، والأهم من ذلك أنها بدأت حوارًا قد يؤدي إلى استخدام هادف لمجموعاتنا. فعلى سبيل المثال، في عام 2017، فازت مدرسة فيتوريا الابتدائية بجائزة مختبرات المكتبة البريطانية للتعلم والتعليم، بعدما ألَّفت مجموعة قصصية بعنوان: "عالم القصص"، وذلك بالتعاون مع الأطفال والآباء والمعلمين الذين استخدموا مجموعات الصور الرقمية بالمكتبة البريطانية.

2. المشاركة في ورش التوظيف المستقبلية التي تُنظَّم في المدارس لاستهداف

الطلاب الذين تتراوح أعمارهم بين 14 و16 عامًا في لندن. وقد تحدَّث مدير مختبرات المكتبة البريطانية هنا عن رحلته ليصبح "مختبريًّا" أو مشاركًا في أعمال المختبر ودعمه، وبواعث إلهامه لأدائه هذا العمل كل يوم، مساهما بذلك في زيادة الوعي بما تفعله المكتبة البريطانية، وخاصة مختبرات المكتبة البريطانية.

3. تنظيم تكليف عمل مدته أسبوعان لطلاب المدارس الذين يبلغون من العمر 16 عامًا في مختبرات المكتبة البريطانية. وقد صُمِّمَت هذه البرامج لتتناسب مع مهارات الأطفال لأداء عمل حقيقي يجب إنجازه في المختبر، إذ إنه أكثر تحفيزًا من المهام المجردة. وتضمنت الأنشطة كتابة مشاركات في مدونة، والمساهمة في موقع مختبرات المكتبة البريطانية، وقنوات التواصل الاجتماعي، ومونتاج مقابلات الفيديو، وتنسيق مجموعات بيانات أصغر حجمًا من المجموعات الكبيرة. وتشمل الأمثلة:

◇ نسقت روبي ديكسون مجموعة من الكتب الرقمية التي تحتوي على صور عن فنلندا، والتي استخدمها موقع السفارة الفنلندية للاحتفال بالذكرى المئوية لتأسيس فنلندا.

◇ عملت نادية مريانوفا مع أمينة المتحف الروسية ومجموعة الكتب نفسها في محاولة للبحث عن كُتب باللغة الروسية.

التفاعل مع مجتمعات المستخدمين

إن تطوير الفرص للمجتمعات التي تعاني نقصًا في تمثيلها أمرٌ مهم، ويناسب تماما قِيَم المختبر من الانفتاح والمشاركة. فدعوة هذه المجتمعات للعمل مع المختبرات تكرِّم خبرات تلك المجتمعات ووجهات نظرهم، ما يمنحها شعورًا بالانتماء والاستثمار في المؤسسة ورسالتها. ويجب التأكد أن المختبر بيئة آمنة ومرحِّبة.

التواصل

إن تصميم برامج التواصل والمشاركة لإشراك مجتمعات واسعة من المستخدمين هو أمر مهم لبدء حوار. وأحيانًا يكون المستخدمون والشركاء قريبين من بعضهم البعض، مثل الموظفين أو الباحثين المحليين، ولكن غالبًا ما يكون على المختبر الخروج إلى المجتمع، وتصميم فعاليات وبرامج مخصصة لإشراك المستخدمين. ويمكن أن يكون التواصل بسيطًا، مثل الانضمام إلى اجتماع محلي أو مجموعة أخرى موجودة تجتمع بشكل منتظم. كذلك يمكن تنظيم فعاليات مرموقة ودعوة متحدثين وخطب مسجلة؛ حيث تطرح للمشاركة الإعلانات الضخمة والخطط الكبرى، وكل شيء بين ذلك، مثل "سباقات البيانات" والاجتماعات الافتراضية والدورات التدريبية وفعاليات الهاكاثون، أو مؤتمرات المبرمجين المكثفة.

مثال: استعراض مختبرات المكتبة البريطانية

من الأمثلة الفائقة على فعالية تربط المختبر ومجتمعه: برنامج استعراضات أو مهرجانات مختبرات المكتبة البريطانية، الذي ينظم منذ 2015. حيث يذهب فريق عمل المختبر كل عام إلى 10 - 20 جامعة في المملكة المتحدة لترويج عمل مختبرات المكتبة البريطانية ومجموعاتها الإلكترونية.

مثال: ويكي هاكاثون في مكتبة ميجيل دي سيرفانتس الافتراضية

تركز الفاعليات الأخرى على استخدام البيانات المفتوحة لتطوير أدوات وخدمات ابتكارية تستغل **الويكي داتا** ومكتبة ميجيل دي سيرفانتس الافتراضية لتكون مخازنَ للبيانات، كما هو الحال مع **الويكي هاكاثون**. وينظم الفعالية جامعةُ أليكانتي، وويكي ميديا اسبانيا ومؤسِّسة مكتبة ميجيل دي سيرفانتس الافتراضية. وقد جلبت أحدث الفاعليات 50 شخصًا، أغلهبم طلاب من جامعة أليكانتي، حيث طوَّرت هناك 10 أفكار خلال يومين.

قد تُنشَأ الوثائق والبرامج التعليمية وندوات الويب في هذه الفعاليات، التي يتم تبنيها لاحقًا للمساهمة في إثراء الخدمات الأخرى. والتواصل ليس مفيدًا فقط في حشد مجموعة ما ونشرها، ولكن أيضًا لاقتراح مشاريع مبتكرة وجمع التعليقات حولها. ويمكن أن يكون تحفيز المشاركين بالجوائز طريقة رائعة لتشجيع إعادة استخدام المجموعات الرقمية بطرق مبتكرة. ويجب أن تضع في الاعتبار إشراك العديد من الشركاء والمستخدمين في حدث ما، حتى يكون لدى معظمهم ما يمكن للمساهمة به. على سبيل المثال، يمكن للجامعات في كثير من الأحيان توفير كلٍّ من المساحات والخبرات، بينما تساعد برامج التواصل الاستراتيجية ذات الأهداف المحددة وطرق قياس التأثير في تنمية المختبر.

توضح دراسة الحالة هذه كيفية تفاعُل مختبرات المكتبة البريطانية مع المستخدمين الجدد في المدارس والكليات مع ضمان التوافق مع الاستراتيجية المؤسسية.

<u>دراسة حالة: مختبرات تتطور وتتفاعل مع المجتمعات الجديدة لإلهام الأبحاث والتمتع بها: مختبرات المكتبة البريطانية</u>

المشاركة

تزدهر المختبرات بالتعاون والعمل مع مجموعة واسعة من المستخدمين، وهو ما يتيح لها تحقيق إمكاناتها. ويمكن لهذا أن يثمر نتائج أكبر، ويؤدي إلى مزيد من الفرص للمختبر ولمستخدميه. ويساعد التعامل مع المستخدمين الذين يستكشفون المجموعات، والذين يساهمون في الأدوات، أو نسخ المستندات أو تمييزها، في إنشاء العلاقات وتعزيزها بين المختبر والمؤسسة الأم والمجتمعات التي يشارك المختبر فيها. وهذه المشاركة ليست رسمية، ولكن يمكن أن تؤدي إلى مزيد من الشراكات الرسمية.

التفاعل مع الباحثين

يؤدي إنشاء علاقات قيمة مع مجتمعات المستخدمين إلى دمج معارفهم ومهاراتهم أو مواردهم في المختبر، والنتيجة المشتركة هي التعلُّم المتبادَل، وخاصةً عند العمل مع الجامعات ومراكز البحوث.

مثال: المكتبة الملكية الدانماركية ومختبر هم-لاب (HumLab)

في ربيع 2016، دعت المكتبة الملكية الدانماركية ومختبرها المسمى **هم-لاب** طلابًا وباحثين للمشاركة في "مسابقات البيانات" في استكشاف المواد الرقمية. بينما كان لدى المشاركين مهارات مختلفة، جاء معظمهم من خلفية علمية في الدراسات الإنسانية، وعدد أقل كان لديهم خلفية تقنية، وأقل منهم جاءوا من العلوم الاجتماعية. وفي المقابل، جمعت المكتبة كفاءات مختلفة من مقدمي البيانات وأمناء المكتبات. وقد حفز التقييم المكتبة أن تنشئ واجهة **برمجة التطبيقات التوثيقية**. (لارسن وآخرون، 2018 ,.Laursen et al)

التفاعل مع الزملاء من الموظفين

وينبغي أيضًا أن تتاح لموظفي المؤسسة الفرصة لاستخدام المختبر حيزًا للتجريب، فإن لديهم معرفة عميقة بالمجموعات والعمليات والكثير من الأفكار عن كيفية إحداث تغيير إيجابي. وغالبًا ما يكون للموظفين أهمية أساسية لنجاح المختبر؛ إذ يمكن تطبيق خبراتهم في المختبر على المجالات المختلفة للمنظمة، فمعرفتهم بمجالاتهم وشبكات علاقاتهم مهمة لتوسيع مجتمع المختبر.

التفاعل مع جمهور المستخدمين

إن دعوة المتطوعين إلى إحدى المنظمات لتصدير طاقاتهم وخبراتهم للمساهمة تُعدّ آلية تشاركيةً فعَّالة للوصول إلى المجتمعات المتنوعة. وغالبًا ما يشارك المتقاعدون وأطفال المدارس وهواة التاريخ وغيرهم من أفراد الجمهور المهتم من خلال برامج الدعم الجماعي. وقد لا يكون هؤلاء هم المستخدمون التقليديون أو الزائرون، لكنهم غالبًا ما يكونون متحمسين وشغوفين بالمشاريع، ويقدمون مساهمات مهمة للمؤسسات.

وفقًا لما كتبته نينا سيمون في كتابها "المتحف التشاركي"، فإن قوة جلب المجتمع بوصفهم شركاء تخلق مكانًا أكثر ديناميكية وأهمية وأساسية في مؤسساتنا.

مثال: من الناس، مكتبة الكونجرس

من الناس: هو برنامج تطوعي في مكتبة الكونجرس، يدعو العامة إلى استنساخ وثائق مكتوبة يدويًا. هدف البرنامج الرئيسي هو التفاعل مع جماهير جديدة. ويسعى "من الناس" إلى تحسين ثقة المستخدمين والتقارب معهم، ويدعوهم للمشاركة بمعارفهم ومهاراتهم في المكتبة (فيرتير Ferriter 2019). وهذه المنسوخات قام عليها وراجعها متطوّعون، ثم تعود بعد هذا إلى موقع loc.gov لتحسين البحث والاستكشاف.

مجتمعات المستخدمين

فَهْم المستخدمين

تشارك المختبرات مع جمهور واسع بتوقعات واحتياجات ومهارات رقمية متباينة. ويساعد التفكير في مجموعات المستخدمين المختلفة على استهداف أنشطة المختبرات وتصميمها؛ إذ ليس هناك مستخدم افتراضي للمختبر.

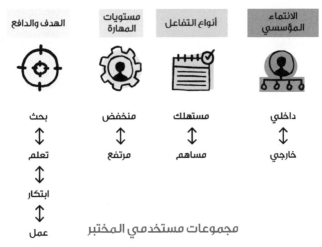

مجموعات مستخدمي المختبر

الهدف والدافع

يمكن تصنيف المستخدمين في مجموعات بناءً على دوافعهم وأهدافهم الرئيسة في التعامل مع المختبر، مثل الباحثين والمبدعين والمتعلمين ورائدي الأعمال. وقد يكون التقسيم الفرعي الإضافي مفيدًا لبناء خدمات وأنشطة تشاركية، ربما تختلف احتياجات عالِم العلوم الإنسانية عن احتياجات الشركات الناشئة، وقد يحتاج الطلبة لمقاربة مختلفة للمشاركة عن تلك التي يحتاجها باحثو الدكتوراه.

مستويات المهارات

تحدد مستويات المهارات الرقمية المختلفة نوع الخدمات والنشاطات

المفيدة للمستخدمين، وستُعالِج أنشطة المختبرات العديدة هذا بالتحديد، وتسهل بناء المهارات.

نوع المشاركة

يمكن أيضًا تصنيف المستخدمين في مجموعات وفقًا لنوع مشاركتهم، بناءً على معيار من مستهلكين (الذين يبحثون عن موارد رقمية) إلى مساهمين (الذين يساهمون في تطوير المحتوى الرقمي و/أو الذين يجربون فيه).

العلاقات المؤسسية

قد يحدد المختبر أيضًا مستويات مختلفة من الدعم والمشاركة للمستخدمين الخارجيين، من اختيار الباحثين من جامعة معينة، إلى المستخدمين الداخليين كالزملاء من الإدارات الأخرى.

استهداف مجموعة محددة من المستخدمين يسهم في تصميم الأدوات والخدمات التي تتوافق مع احتياجاتهم (وفق الموضح فيما بعدُ). ومن الممكن أيضًا إجراء دراسات على المستخدمين وأساليب التقييم، كما هو مفصّل في فصل "تصميم مختبر".

اجتذاب المستخدمين

مجتمعات المستخدمين

مجتمعات المستخدمين

تمثل مجتمعات المستخدمين دورًا مركزيًا للمختبرات، ويؤدي تحديدها وفهمها لتسهيل المشاركة والتعاون. ويناقش هذا الفصل العلاقات القائمة والمحتملة مع المستخدمين. ويمكن أن تساعد إعادة التفكير في العلاقات مع المستخدمين والشركاء على إنشاء رسائل وأدوات وخدمات واضحة ومستهدِفة.

◇ التعلم المجتمعي في المختبرات: هناك مجتمع دولي نشِط لمختبرات الابتكار في المؤسسات الثقافية ينظم فعاليات بانتظام، ولديه العديد من قنوات الاتصال. ويمكن استخدام هذه القنوات لحل المشكلات بسرعة عن طريق طرح سؤال عليها، أو الاتصال بأحد الأقران في هذا المجال. وهي توفر أيضا أخبارًا عن الأدوات، ومعلومات عن المختبرات الجديدة، وغيرها من المعارف المفيدة.

◇ التعلم من المجتمعات الأخرى: يمكن للمختبرات أيضًا التعلم من المجتمعات الأخرى، مثل مجتمع أبحاث هندسة البرامج.

نقاط رئيسة

فرق مختبرات الابتكار في المؤسسات الثقافية:

◈ ليس لديهم حجم أو تكوين أمثل، ويمكن لأعضاء الفريق أن يأتوا من جميع مناحي الحياة.

◈ تحتاج إلى بيئة صالحة تسودها ثقافة طيبة لضمان وجود مختبر يعمل بشكل حسن.

◈ يمكن تزويدها بشكل دوري بزملاء ومتدربين أو باحثين مقيمين.

◈ يجب أن يتم استيعابها في المنظمة، وتحظى بالدعم من جميع الموظفين في كافة المستويات.

إنجازات المختبرات هي نتيجة العمل الجماعي، وقد يكون من الصعب رؤية المساهمات الفردية. إن الاعتراف بالعمل الجماعي لكل الفريق، لا يحتفل بإنجازٍ ما فحسب، بل يدعم أيضًا روح الفريق، ويؤكد عقلية المشاركة في المختبرات.

ثقافة الفشل

إن الوجود في بيئة تجريبية يؤدي بطبيعة الحال إلى تحمُّل المخاطر، ولا يمكن تحديد النتائج مسبقًا. ويعد السماح بالإخفاقات والتعلم منها جزءًا أساسيًّا من ثقافة المختبر الإيجابية. فإذا جاءت نتيجةٌ ما على غير المتوقع، فهذا لا ينفي العمل الشاق الذي أُنجِزَ فيها، ولا الفكرة التي أشعلته بدايةً. والمثال الآتي، على سبيل المثال، يوضح كيف يمكن أن يؤدي الفشل إلى نتائج غير متوقعة.

مثال: اختبار التكنولوجيات الناشئة، المكتبة المرئية لأعمال ميجيل دي سيرفانتس

قرر فريق المختبرات تطبيق تضمين الكلمات إلى مجموعة نصية للمؤلف ميجيل دي سيرفانتس. ولما كانت هذه المجموعة النصية قاصرة على 20 كتابًا، لم تكن النتائج بالغنى المتوقع، ولكن المعرفة التي حصل عليها الفريق خلال العملية كانت تستحق العناء لمصلحة التجارب الأخرى المعتمدة على حول الفعاليات التحاورية.

التطوير المهني المستمر

تُعَد المختبرات جزءًا من ثقافة التغيير المستمر في التكنولوجيات وتوقُّعات المستخدم ومقاييس العمليات الرقمية. ويتطلب هذا بالتأكيد استثمارات في التطوير المهني المستمر لأعضاء فريق المختبر. فهم ينتمون إلى خلفيات متنوعة للغاية، وليس هناك مسار تعليمي واحد يناسب جميع أعضاء المختبر، ولكن

فضولهم هو ما يربطهم معا. والمثال الآتي يبيّن كيف يتيح مختبر المكتبة الملكية الدانماركية لمطوّريه الوقتَ للابتكار.

مثال: أسبوع الإبداع، المكتبة الدانماركية الملكية

تعمل تكنولوجيا المعلومات كلها مع مختبر المكتبة الملكية، مرة أو مرتين في العام، ويُعطَى المطوّرون أسبوعًا كاملًا للإبداع، وهو ليس أسبوعًا عاديًا، فممنوع ممارسة العمل بالشكل المعتاد، وهو ما تطبقه الإدارة بحزم. ويختار المطوّرون إما بعض التعلم الذاتي (مثل استدراك المستجدات وقراءة "جافا 11") أو تطبيق فكرة جيدة كانت لديهم من قبل. بعد هذا تُعرَض النتائج داخليا، من مطور إلى مطور، وأيضًا داخل المؤسسة في صورة يوم مفتوح يُدعَى إليه جميع الموظفين. بعض النتائج ينتهي بها المطاف على الموقع الإلكتروني للمختبر التكنولوجي بالمكتبة الملكية الدانماركية.

تطبق المختبرات مجموعة من الأساليب التي تساعد أعضاءها على تطوير الرغبة في التعلم. ويمكن أن تشمل هذه الأساليب:

◈ توفير التدريب: تحديد مجالات الحاجة والتعامل معها من خلال التدريب الداخلي أو التدريب المقدم من طرف ثالث. ويمكن فِعل ذلك، على سبيل المثال، من خلال برنامج نجارة المكتبة.

◈ التعلم بالممارسة: تُؤدي عمليات التجريب في المختبرات إلى قدر كبير من التعلم، وضمان مساحة لذلك يساهم في تطوير المهارات والمعرفة. على سبيل المثال، خصص 20% من وقت العمل لهذا عند توزيع أعباء العمل.

◈ التعلم من الأقران: ليست كل التحديات جديدة، والأقران داخل المؤسسات وخارجها موردٌ جيد للمساعدة في حل مشكلة ما. ومن المفيد استضافة الزملاء من مؤسسات أخرى وإرسال أعضاء الفريق لقضاء فترات توظيف في مؤسسات أخرى.

المجتمع العالمي لمختبرات الإبداع في المؤسسات الثقافية هي مجموعة من الأفراد من حول العالم. برجاء مشاركتنا!

إذا أردتَ التواصل مع المجتمع العالمي لمختبرات الابتكار في المؤسسات الثقافية، قم بزيارة موقعنا: http://glamlaps.io

والتسجيل في القائمة البريدية أدناه:

https://www.jiscmail.ac.uk/GLAMLABS

إفساح الطريق لفرق العمل لتزدهر

تزدهر المختبرات إذا كانت قادرة على إنشاء بيئة مناسبة لجميع أعضاء الفريق، ولديها عدد من العناصر المترابطة.

الفاعلية والمرونة

إنَّ منح فرق العمل الحريةَ في اتخاذ قرارات بشأن المشروعات وإدارة ميزانية المختبر يُعزِّز من المرونة، وهو ما يمكنهم عندئذ من متابعة التطورات الواعدة بالتعاون مع المستخدمين، الأمر الذي يُحسِّن من شعورهم بالفاعلية والمسؤولية، وهذا بدوره يُعزِّز الرضا الوظيفي.

الاعتراف والتقدير

بناء الهياكل المؤسسية لضمان الاعتراف بجودة العمل هو جزء من بيئة العمل الجيدة. ويمكن أن يكون الاعتراف أصيلًا من داخل هذه البيئة، إذ يتخذ شكل ردود فِعل إيجابية، أو يكون طارئًا، مثل العلاوات. وفي بعض الأحيان يُكافَأ العامل الجيد بمزيد من العمل، كما هو موضح في الرسم البياني الآتي.

لا تكافِئ موظف المختبر بمنحه المزيد من العمل

الإدارة

يمكن أن يصبح الحلفاء داخل الإدارة العليا للمؤسسة مناصرين أساسيين لعمل المختبر. ويمكن أن يساعدوا في قضية التمويل ودعمها، والاستفادة من الموارد داخل المنظمة، وتعزيز التغيير الثقافي، وتعزيز مبادئ الانفتاح والمشاركة من الأعلى إلى الأسفل.

الرعاة/الأنصار

يوفر "الرعاة"، أو أنصار المختبر الدعم عن طريق توصيل رسائل المختبر داخل المنظمة. وهؤلاء حلفاء مفيدون في أي فريق، وفي أي منصب في تسلسل السلطة في المنظمة. ومن المهم تحديد هؤلاء الرعاة مبكرًا، ولكن من المفيد أيضًا متابعة البحث عن آخرين جدد مع تغيُّر حجم العمل وتغيير الثقافة التنظيمية.

المجالات الرئيسة لإنشاء لرعاة داخليين هي:

- الموظفون من أمناء المتاحف: هم البوابة إلى المجموعات، ومن المهم إقامة علاقات مع هؤلاء الزملاء في وقت مبكر. فإذا تمكنت من إنشاء راعٍ داخلَ هذه المنطقة، فإن هذا يُسهِّل عملية تحديد المجموعات المتاحة.

- الموظفون ذوو المهارات التقنية: يمكن لهذه المهارات أن تظهر في أماكن غير متوقعة! ويمكن أن تساعد عملية تقييم المهارات في فَهْم الكفاءة الفنية لدى العاملين. ويمكن دعوتهم للانضمام إلى المشاريع ودمج مهارات المختبر داخل فرقهم الخاصة.

- الموظفون الجُدد: أقِمْ علاقة مع الموظفين الجدد في وقت مبكر، وارفع مستوى الوعي في المختبر وإمكانية التعاون.

الميسِّرون

هؤلاء هم مزيلو العوائق، فهم يعملون على تسهيل العمليات وتسريعها، وحل المشكلات (أو الدفع بآخرين لحلها)، ويشجعون على اتخاذ قرارات سريعة (لكن واعية)، وتشجيع ممارسات العمل المثمرة والفعالة. ويمكن وجودهم في أي جزء من منظمتك، بالنظر إلى أن العلاقات الشخصية هي الطاقة التي يقدمها هؤلاء الأشخاص.

الرعاة الخارجيون

يمكن للرعاة المؤثرين من مجال الأبحاث، ومجتمعات قطاع الإبداع والمعارض والمكتبات ودور المحفوظات والمتاحف، أن يدعموا المختبر، ويضيفوا له وزنًا وتقديرًا. ويمكن لهؤلاء الرعاة لعب دور مؤثر داخل المنظمة، والتأكد من أن المختبر سيصبح نشطًا وذا قيمة ويظل كذلك. وعلاوة على هذا، يمكن أن يكون الرعاة الخارجيون مروِّجين رائعين وأسخياء في دعم مشاريع المختبر وأنشطته في العالم بأسره.

موظـف مختبـر 3: سـتيفان كارنـر، مسـؤول تقنـي مختبـر المكتبـة الوطنيـة النمسـاوية، المكتبـة الوطنية النمساوية

ما خلفيتك؟

أنا خبير كمبيوتـر، لكنـي درسـت أيضًا موسـيقى الجاز والصوتيات، وبعض المتفرقات من العلوم الإنسانية لبعض الوقت. وعملت اختصـاصيًّا اجتمـاعيًّا ومسـؤولًا لتكنولوجيا المعلومات، ومطوِّر برامج مستقلًّا قبل الانضمام إلى مختبر المكتبة الوطنية النمساوية.

ما المهارات التي تتمتع بها؟

أرى نفسي شخصًا اجتماعيًّا ومعبرًا عن رأيه، وأحب أعمال عرض الأزياء وتصميم البرمجيات وبنائها.

لماذا تريد العمل في المختبر؟

انضممت لأني اعتقد أني أستطيع المساهمة بمهاراتي للمساعدة في الحفاظ على أهمية المكتبة في القرن الحادي والعشرين، والعمل مع أشخاص مثيرين للاهتمام أثناء فِعل ذلك.

كيف تصف وجهة نظرك أو منظورك عند العمل في مختبر؟

إن التواصل مع الزملاء ذوي المعرفة، ومعرفة الموضوعات والتقنيات المختلفة بانتظام، أمرٌ محفِّز بالفعل. إن كونك جزءًا من مؤسسة إبداعية إلى حد ما، ومحاولة التأثير من أجل التغيير في مؤسسة لها جذور بينة في القرن التاسع عشر، هو أمر يمثل تحديًا لي.

حلفاء الفريق

تحديد حلفاء المختبر مفيد لنجاح أي مختبر، فالمختبرات لا تعيش في معزل، ويعتبر بناء المجتمعات جزءٌ أساسي من عمل المختبر. ولكي يكون للمختبر تأثير دائم، يجب دمجُه في المؤسسة، وأن يحظى بدعم جميع المستويات. وغالبًا ما تشارك المختبرات في مشاريع جديدة وخلّاقة ومبتكرة. أما الموظفون غير المشاركين، أو الذين لا يشعرون بالمشاركة، فقد يشعرون أنهم مستبعَدون. ومن المهم توضيح أن عمل المختبر يُعد مُكمِلًا للعمل الذي يؤديه نشاط تنظيم التراث الثقافي التقليدي ويبني عليه، وينبغي أن يستفيد كلٌّ منهما من الآخر. فاستبعاد زملاء باتخاذ قرارات دون إشراك أصحاب المصلحة الأساسيين، أو بإنشاء عقلية "نحن وهُمْ"، سيترك المختبر من دون حلفاء. فحاوِل التشاور على أوسع نطاق ممكن مع الموظفين والشركاء، واصنع صداقاتٍ في الطريق، وتقدَّمْ دون فَقْد التوازن بين الخطاب والعمل ضمن إطار السياسة المؤسسية.

الوصول إلى أصحاب المصلحة الداخليين

قم بمشاركة رسالة المختبر وقيمه على نطاق واسع. إذ تُعد النشرات الإخبارية الداخلية والمجموعات الثابتة الداخلية أماكن ممتازة لبدء استيعاب الاحتياجات والأفكار. فالموظفون الداخليون هم أصحاب المصلحة ومستخدمو المختبر. إن توفير فرص في المختبر تُقدَّم خصيصًا للموظفين، ومنحة زمالة بحثية للموظفين، أو تصدير وظائف مؤقتة، هو اعتراف بمساهمتهم كما يخلق مناصرين. ومن الأمثلة الجيدة <u>جوائز موظفي المكتبة البريطانية.</u>

موظف مختبر 1: ماهيندرا ماهي، مدير مختبرات، بالمكتبة البريطانية

ما خلفيتك؟

لقد عملت مدرسًا للعلوم الاجتماعية، واللغة الإنجليزية كلغة أجنبية وعلوم الكمبيوتر، ومُنشِئ مجتمعات في قطاع التكنولوجيا، ومديرًا في التقنيات الرقمية في التعليم الإضافي والعالي.

ما المهارات التي تتمتع بها؟

أنا مدير جيد، ومنشئ شبكات علاقات بالسليقة ومكوّن للمجتمعات.

لماذا تريد العمل في المختبر؟

أنا شغوف جدًّا لفتح مجموعات المكتبة البريطانية الرقمية والبيانات للجميع من أجل العمل على مشاريع مثيرة للاهتمام ومبتكرة وملهمة.

كيف تصف وجهة نظرك أو منظورك عند العمل في مختبر؟

أريد أن أُلهم زملائي إمكانية استخدام المجموعات الرقمية الخاصة بنا وتكنولوجياتنا بطرق ربما لم يفكروا بها من قبلُ؛ وهذا لإحداث تغيير ثقافي داخل المؤسسة حتى تصبح أكثر انفتاحًا ومشاركةً. وأرغب بشكل خاص في جلب أشخاص جدد إلى المكتبة البريطانية، ممن لم يفكروا أبدًا في العمل معنا.

موظفة مختبر 2: كريستي كوكيجي،
مدير المشاركة العامة، مختبر الضاحية
الثقافية بتيراس الشمالية الإبداعي

ما خلفيتك؟

لديَّ دكتوراه في تاريخ الهجرة، وبدأت العمل
في المتاحف كأمينةَ مُتحفٍ.

ما المهارات التي تتمتعين بها؟

لديَّ مهارات المشاركة، والمهارات البحثية،
ومعرفةٌ متعمقة بقواعد بيانات المتاحف،
وأنظمةُ إدارة الأصول الرقمية والمجموعات،
وبعضُ المهارات المحددة حول إدارة بيانات
السكان الأصليين.

لماذا تريدين العمل في المختبر؟

أريد أن أعمل في مساحة ابتكارية داخل القطاع الثقافي الأسترالي، وأريد
كذلك دفعَ الحدودِ وفتحَ سقفَ السلطة الهرمية للجميع.

كيف تصِفين وجهة نظرك أو منظورك عند العمل في مختبر؟

شغوفة، وربما محبة للعب بعض الشيء، ومنفتحة على الجميع. وأريد أن
أقرِّب الجميع. وأريد أيضًا بناء مساحة تجريبية آمِنة لجميع المبدعين الموهوبين
داخل مؤسستنا.

فرق مختبر الابتكار في المؤسسات الثقافية

إنشاء الفريق

ليس هناك منهج واحد يناسب الجميع لإنشاء فريق، على الرغم من وجود عدة نماذج ناجحة، يعتمد كلٌّ منها على واقع السياق المؤسسي. ومن المرجح أن تحدد الموارد والميزانيات تكوين حجم الفريق، ويمكن أن تعمل المختبرات مستقلةً، وتكون متضمنة في المنظمة. وغالبًا ما يكون هناك زملاء وباحثون ومتدربون ومتطوعون في فرق المختبر لزيادة العمل على مشاريع بعينها أو المساهمة فيها. ويمكن أن يطلق الموظفون الموجودون المختبرَ، كما يمكن أن يُجلَب الموظفون لأداء مهام، أو مزيج منهما معًا.

إعداد الفريق

توضح الأمثلة الآتية تكوينات إعدادات فرق المختبرات:

إذا أردنا مثالًا لفريق نشيط قليل العدد، ويتمتع بمهارات تقنية وإبداعية، فلنستعرض فريق **مختبر دي إكس DX في مكتبة ولاية نيو ساوث ويلز في أستراليا**. هذا الفريق يضم ثلاثة موظفين، وقائدًا للمختبر، ومديرًا تقنيًا، ومطوّر مختبر. ويهدف هذا المختبر إلى التعاون داخل المنظمة. ويتعاون الفريق مع الأساتذة الزائرين والزملاء وخبراء التكنولوجيا الزائرين.

وهناك مثال آخر لفريق يتكون من نواة من الموظفين، ويستفيد من الموظفين المكلفين بشكل إضافي من داخل المؤسسة، ويتعاون مع مستخدمين خارجيين، وهو فريق **مختبرات مكتبة الكونغرس**. الذي يديره مدير الاستراتيجية الرقمية، ويضم حاليًا فريقًا مكوّنًا من أربعة من المتخصصين الاستشاريين في مجال الابتكار إضافة إلى متخصص واحد في مجال الابتكار. ولكن هذا الفريق الأساسي ليس فيه مطوّرون، ولكنهم يستعينون بالإدارات الأخرى داخل المؤسسة للعمل في مشاريع محددة. ويتعاون الفريق أيضًا بانتظام مع العلماء الزائرين والزملاء والمبتكرين المقيمين الذين يُجرون تجارب مختلفة.

ومثال آخر لفريق ذي بنية معقدة؛ هو فريق **المختبرات التكنولوجية في** **المكتبة الملكية الدانماركية** الموجود داخل مؤسسة هي مكتبة وطنية وجامعية معًا، حيث يشارك قسم تكنولوجيا المعلومات كاملًا بالمكتبة في تطوير أدوات وتصدير أعضاء أساسيين متخصصين من شبكة قريبة من مستخدمي خدمات المختبر. ويتوزَّع هيكل المختبرات بحيث توجد ثلاثة مختبرات فعلية في جامعة كوبنهاغن، وثلاثة أخرى في مرحلة التخطيط حاليًا. وجميع هذه المختبرات لديها/سيكون لها مدير أساسي. إضافةً إلى ذلك، يضم قسم تكنولوجيا المعلومات في المكتبة فريقًا مكونًا من 30 مطورًا يشاركون مشاركة دورية في تطوير الخدمات الخاصة بالمختبرات.

التقِ موظفَ مختبرٍ

إليك أسئلة وأجوبة مع بعض موظفي المختبرات لتقديم مثال على من يعملون في المختبر.

تشكيل فريق المختبر

إن المكونات الأساسية عند تشكيل فريق مختبر هي تتوفُّر فيه المجموعة الصحيحة من المعارف والقدرات والمهارات والهيكلة. ومع ذلك، فهذه العناصر هي الأكثر صعوبة في تعريفها وتحديد مكانها. وتحتاج فرق المختبر إلى إثراء معرفتها بمجموعات المعارض والمكتبات ودور المحفوظات والمتاحف، والتعرف على التقنيات الحالية، ويكون لديها فضول نحوها. كما يجب أن يكونوا على دراية بالقضايا القانونية أيضًا، ولديهم مهارات الاتصال والتواصل، والقدرة على إنجاز الأمور. ويحتاج أعضاء المختبر إلى القدرة على التحمل والشغف، ويحتاجون إلى أن يكونوا مرنين لرؤية الاحتمالات.

المهارات

يتعين على فريق المختبر بناء الجسور بين المجموعات وفريق تكنولوجيا المعلومات، ولذلك لا بد من توافر الدبلوماسية والصبر. ويتعين على فريق المختبر أن يجد طريقه لإكمال المهام في البيروقراطيات المعقدة. ويتطلب هذا براعة وقدرة على العمل بسرعات متفاوتة. وتحتاج فرق المختبر إلى تشجيع زملائهم على العمل خارج النطاقات التي يشعرون بالراحة داخلها، الأمر الذي يتطلب قوة إقناع وقدرة على امتصاص المخاطر. ويمكن أن يكون العمل متواريًا وأيضًا جلي الظهور بنفس الوقت، ويتطلب مستويات عالية من التعاون مع القدرة أيضا على الإدارة الذاتية. وتؤدي فرق المختبر دورًا مركزيًا في نقلة مؤسساتهم من خلال تحولها الرقمي، لذلك فإن البحث عن مزيج مثالي من المهارات للمختبر يساهم في نجاحه.

التكوين

ليس هناك حجم أو تكوين مثالي للفريق، بل سيعتمد عدد أعضاء الفريق وكفاءاتهم على طموحات المختبر ورؤيته والسياق الذي يعيشون فيه، وستختلف الألقاب الوظيفية. بعض الأمثلة هي: المدير، واختصاصي الابتكار، واختصاصي التراث الرقمي، ومنسق رقمي، ومطور، ومستشار، واختصاصي تجربة المستخدم. في وضع مثالي، سيكمل مزيج المعرفة والمهارات والقدرات بعضه بعضًا.

الثقافة

إن إقامة ثقافة صحية ومرنة أمرٌ ضروري لمختبر جيد الأداء. ويمكن أن يتغير العمل من يوم لآخر، ويمكن أن يكون نطاق العمل ضيقًا، كما يحدث عند تنظيف قاعدة بيانات، ومتسعًا بقدر مسؤولية التحول الرقمي للمنظمة. ووجود فريق قادر على العمل على جميع مستويات المؤسسة، وقادر على إدارة العلاقات المعقدة، أمرٌ أساسي. الوضوح بشأن أهداف المختبر وقيمه ومعاييره يساعد الفريق على استكشاف الطريق إلى الأمام، ويساعد الزملاء الجدد والمتعاونين مع المختبر على معرفة ما يمكن توقعه. وكما هو موضح فيما بعدُ، لدى مختبر مكتبة الكونجرس دليله الخاص.

مثال: مكتبة الكونجرس، دليل مختبرات مكتبة الكونجرس
مستلهمة عمل مختبرات من قطاعات أخرى، أنشأت كيت زوارد، مديرة الاستراتيجية الإلكترونية لمختبرات مكتبة الكونجرس، دليلًا يعبر عن ثقافة الفريق وقِيَمه؛ حتى يكون لدى الأعضاء الجدد وشركائهم نقطة انطلاق واحدة.

فرق مختبر الابتكار في المؤسسات الثقافية

نقاط رئيسة

يتضمن بناء مختبر المؤسسات الثقافية:

◈ تحديد القيم الأساسية لتوجيه العمل المستقبلي.

◈ تعزيز ثقافة منفتحة وشفافة وسخية وتعاونية وخلّاقة وشاملة وجريئة وشجاعة وأخلاقية ومتاحة وتشجع العقلية الاستكشافية.

◈ غرس أُسس للمختبر في عمليات التصميم التي تتمحور حول المستخدم والمشاركة.

◈ القدرة على التواصل بوضوح حول ماهية المختبر.

◈ إنجاز انتصارات سريعة للنهوض والتشغيل.

◈ إيجاد طرق ملموسة لتحديد القيمة وقياسها.

◈ التأثير على مقاييس التقييم المؤسسي، وربما إعادة تصميمها لتعزيز الرؤية والقيم الأساسية للمختبر.

فرق مختبر الابتكار في المؤسسات الثقافية

لا مختبَر بدون بشر، وهذا الفصل يناقش الصفات التي يجب البحث عنها في فرق المختبرات وكيفية البحث عن حلفاء داخل المؤسسة وخارجها. إضافة إلى هذا، يقدم الفصل أفكارًا حول كيفية تهيئة بيئة مناسبة للفرق لتزدهر فيها.

ابدأ بالثمار سهلة القِطَاف

عرضك السريع الفعال (أو "عرض المصعد")

من الضروري وجود ما يُعرَف بـ "عرض المصعد"، جاهزًا لشرح غرض المختبر وهويته للموظفين، والمستخدمين الخارجيين والممولين والمجتمع المهني الأوسع. ويساعد التدريب على اعداد خطاب موجز وتجويده في سرد **قصة المختبر**، خاصة للمديرين التنفيذيين وغيرهم ممن لديهم وقت محدود.

وجود حقائق أساسية حول مشروع المختبر تكون جاهزة ومعدة، يجعل من السهل نقلُ المعلومات المهمة بإيجاز. ويؤدي هذا إلى توفير الوقت للتواصل مع شركاء المحادثة، والسؤال عن عملهم، والأشياء التي يحبونها، مثل المجموعات الخاصة أو المشاريع. وقد يكون من المفيد بدء المحادثة بسؤال، وإنهائها بدعوة، وذلك لإقامة حوار مستمر.

يمكن أن تشمل الحقائق الرئيسة بعض هذه العناصر:

◇ رؤية المختبر ورسالته وكيفية مساهمته في رؤية المؤسسة.

◇ لماذا الآن هو الوقت المناسب ليكون لدينا مختبر.

◇ الأرقام التي توضح مختبرك بالتفصيل، مثل عدد الموظفين والتمويل والمشاريع والإطار الزمني.

◇ أمثلة ملموسة من قصص النجاح.

من المفيد جعل القصة إيجابيةً وربطها بالقصة الشاملة للخدمات الرقمية أو الابتكار الرقمي في المؤسسة، كما يوضح المثال الآتي.

مثــال مــن عــرض المصعــد: حقائــق مفتاحيــة حــول مختبــر المكتبة البريطانية

منذ انطلاقنا قبل عدة سنوات، دعمنا 160 مشروعًا جذابًا باستخدام المجموعات الإلكترونية وقواعد البيانات الخاصة بالمكتبة. وعرضنا أربعة أعمال فنية ضخمة نفَّذها شريكنا ديفيد نورمال، باستخدام مجموعات إلكترونية مسموح بإعادة استخدامها مجانًا، من عمل مختبر المكتبة البريطانية، وعُرضت لأول مرة في الفعالية المسماة "الرجل المحترق" (Burning Man) في 2014، التي حضرها 50,000 شخص. ونتيجةً لهذا جلبنا الأعمال الفنية إلى المكتبة البريطانية وعرضناها في ساحة المكتبة ليستمتع بها الجميع. بيان رسالتنا: يدعو مختبر المكتبة البريطانية ويلهم ويدعم استخدام المجموعة الإلكترونية للمكتبة وقواعد بياناتها.

المختبر لأصحاب المصلحة، ويمكن أن يدعم عامةً فرقَ المختبر من خلال التعرف على قيمة عملهم.

ومثلما تقوم المختبرات بقياس أنواع التأثير المتباينة وتقييمها، فإنها تستخدم أيضًا العديد من الأدوات والتقنيات المختلفة لفعل ذلك. وأدوات البيانات المباشرة ومقاييس المستخدم متوفرة، وغالبًا ما تكون متاحة مجانًا، مثل جوجل أناليتكس (Google Analytics). وهناك أدوات أكثر تطورًا لقياس التأثير الاجتماعي أو الفني أو الاقتصادي، مثل كتاب دليل التأثير الأوروبي (Europeana Impact Playbook). وتجدر الإشارة إلى أن بعض هذه الأدوات قد تتطلب مهارات محددة واستخدامًا مدروسًا. إذا لم تكن هذه الخيارات المجانية مناسبة، فقد تحتاج المؤسسات إلى الاستثمار في برامج أو مهارات معينة أو شراكات أو استشاريين لتقييم التأثير.

مثال: تقييم التأثير، مشروع مختبرات المكتبة البريطانية

أجرت مختبرات المكتبة البريطانية تقييمينِ مستقلينِ في 2013 و2016، وكلاهما دُشِّن في منتصف العمل خلال مرحلتي المشروعين. وقد استخدمت لتصدير الدليل على تأثير كل مرحلة من المشروع ومبررات أهمية تأمين التمويل للمرحلة التالية من المشروع. وتضمنت المنهجية المستخدمة مقابلات مع أصحاب المصلحة من داخل المؤسسة الأم وخارجها، ودراسات حالة، واستطلاعات الرأي. وأهم درس يمكن الاستفادة منه في هذه التجربة هو أن البنية التكنولوجية للمكتبة البريطانية لم تكن جاهزة لعمل أبحاث آلية على مستوى كبير للعديد من مجموعاتها الإلكترونية في الموقع. وملخصات التقييم وأدواته التي استخدمت في العملين، متاحة لإعادة الاستخدام والتنسيق لكل مؤسسة على حدة.

الأنشطة الأولى

بعد أن يعرف المختبر هويته ويحدد وجهته، يكون مفيدا تحديد الأنشطة السريعة والسهلة والاقتصادية التكلفة للبدء بها. وتشمل بعض هذه المكاسب السريعة ما يأتي:

◈ تحميل بيانات النطاق العام (public domain) على منصة مفتوحة مثل Zenodo أو Archive.org.

◈ إنشاء صفحة على الإنترنت تحتوي على قائمة بالمجموعات المتاحة، وموظفي المختبر الذين يمكن الاتصال بهم، وإنشاء عنوان بريد إلكتروني عمومي لتلقي الاستفسارات.

◈ التواجد على وسائل الاعلام الاجتماعية.

◈ تصدير ساعات عمل (افتراضية) للمختبر يستطيع المستخدمون خلالها التحدُّث إلى أحد أعضاء فريق المختبر.

◈ تشجيع الموظفين على توسيع مهاراتهم باستخدام البرامج التعليمية المفتوحة والمتاحة مثل نجارة المكتبة (Library Carpentry) ومؤرخ البرمجة (Programming Historian).

◈ تصدير طلبات لأجهزة البنى التحتية التقنية المتخصصة في المشاريع البحثية لأجل توفير الطاقة الآلية للمختبر.

◈ تطوير عرض سريع فعَّال لنشر قصة المختبر عند الحاجة. انظر النصائح الآتية لمعرفة كيفية اعداد هذا العرض.

بناء مختبر المعارض والمكتبات ودور المحفوظات والمتاحف

رسالة المختبر، في إلهام المتعاونين والممولين المحتملين، ويمكن الاطلاع على الأمثلة الآتية.

مثال: شعار مختبرات المكتبة الوطنية النمساوية

تستخدم مختبرات المكتبة الوطنية النمساوية الشعار المقلوب للمكتبة الوطنية النمساوية شعارًا لها. والذي كان نتيجة لمبادرة التعاون الجماعي (gnicruosdworc) للمكتبة، ومن تصميم بول سومرسجتر، وقد بُنَى الشعار المقلوب على فكرة التركيز على مدخلات الجمهور وإسهاماته في المكتبة، وهو بهذا يصوّر المبادرات التشاركية للمؤسسة.

يساعد الاستخدام المتسق لهوية المختبر في جميع قنوات الاتصال في التعرف على العلامة التجارية. ويتضمن ذلك تحديد اسم موقع الويب (ضروري للمختبر)، وعناوين البريد الإلكتروني، وأسماء المستخدمين في وسائل التواصل الاجتماعي، وغير ذلك. ومن الأمور المهمة أيضًا مدى ارتباطها بالوجود المؤسسي للمنظمة على الإنترنت، كما هو موضح في هذه الأمثلة.

أمثلة: أسماء مواقع المختبرات على الإنترنت

https://labs.onb.ac.at | https://labs.kb.dk/ | https://dxlab.sl.nsw.gov.au/

التأثير

فورَ تحديد المختبر لِقيمَه ومبادئه، ووضعَه داخل المنظمة وشعارَه، يبدأ وقت التفكير في التأثير الذي يريد المختبر أن يُحدِثه. فإظهار التأثير والقيمة هو أمر غير دقيق، ولكن الموضوع مطروح للمناقشة المشتركة في منظمات التراث الثقافي. لذلك فمن المنطقي أن يتم التصميم لإحداث التأثير المأمول. وعلى

الصعيد الدولي، يمثل استخدام اللغة حول قيمة الثقافة والأرقام إشكالية، لذلك من المهم أن نكون واضحين بشأن ما يريد المختبر فِعله، ولماذا.

قياس التأثير

يمكن للتأثير أن يأخذ أشكالًا عديدة. فيمكن أن يشمل المقاييس النوعية حول القيمة أو المكانة، وكذلك الأثر الاجتماعي والاقتصادي، والتأثير على الجمهور (أي المشاركة أو رضا المستخدم) والتأثير التنظيمي (مثل التحول الإداري والإجرائي). ويمكن أن يكون القياس الكَمّي للإتاحة واستخدام المجموعات والأدوات والخدمات واجهات برمجة التطبيقات، وحجم المشاريع أو مخرجات مختبرات المختبر أسهل في القياس.

ومن الممكن أيضًا قياس المدخرات الناتجة عن إنتاج حلول نماذج أولية سريعة ومنخفضة التكلفة، وذلك قبل طرح أداة أو خدمة جديدة على نطاق واسع. بالإضافة إلى ذلك، يمكن للمختبر تتبع المدخرات من التكاليف عندما لا يستمر العمل بمنهاج معين بعد تجربة، أو عندما تتخلى المختبرات عن أداة أو خدمة، أو تغلق أيًا منها. وهناك العديد من مؤشرات التأثير الأخرى، وكثير منها نوعيٌّ، مثل رضا المستخدمين أو التأثير على حياة الباحث. وهذه النقاط أكثر صعوبة في التقاطها، ولكن يمكن أن تكون مهمة.

التقييم

يخدم تقييم تأثير عمل المختبر أغراضًا متعددة، وسوف يساعد الغرض المنطقي وراء التقييم في تحديد الأساليب والنواتج المستخدمة. ويوفر التقييم معلومات حيوية حول تحديد المنتجات والخدمات للمستخدمين، التي بدورها تساعد المختبرات على اتخاذ قرارات أفضل في توفير الموارد والتصميم والتطوير. ويمكن أن يوفر التقييم أرقامًا ومقاييسَ للتأثير النوعي، ويمكن أن يُظهِر قيمة

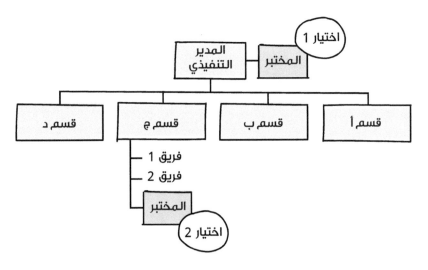

اختياران لموضع المختبر في الهيكل التنظيمي

داخل قسم

إذا وُضِعَ مختبر داخل قسم ما، يجب وضعُه في أفضل مكان لبناء الصلات مع الشركاء الداخليين. فكِّر مثلًا في الخدمات البحثية، أو قسم المجموعات، أو قسم تكنولوجيا المعلومات، أو قسم المشاركة العامة. إن تضمين المختبر داخل المؤسسة يسهل تدفُّق المعلومات والابتكار جيدًا إلى داخلها، لكن قد يتطلب فترة تخطيط أطول لتهيئة المساحة الكافية في الهيكل التنظيمي، كما أنه يعوق نشاط المختبرَ لأنه قد يُوضَع تحت طبقات إدارية متعددة.

هذان هما الخياران الأكثر شيوعًا، لكن بالطبع هناك خيارات أخرى.

اختيار مكتب للمختبر

يجب أن يعمل فريق المختبر من مكان يتيح لهم الوصول بسهولة إلى الأشخاص الذين سيتعاونون معهم خارج وحدتهم. واحدة من الطرق التي تساعد على دمج المختبر والفريق في المؤسسة هو عبر مشاركة وسائل الراحة،

مثل مشاركة آلة صنع القهوة وغرفة الاستراحة مع الشركاء الداخليين. فكِّرْ في المكان الذي يمكن فيه الترحيب بالشركاء الخارجيين في المختبر، مثلًا، التدابير الأمنية اللازمة لاستقبال الطلاب والباحثين لحضور الفعاليات أو لطلب الاستشارة. واحذر من وضع موقع المختبر في منطقة بعيدة بالمبنى، أو حتى في مكان منفصل، إذ يضيف ذلك حاجزًا إضافيًّا للاتصال بين الإدارات. وسنستكشف الإمكانيات التي يمكن اتخاذها لمواقع المختبر في المثالين الآتيين.

مثال: المتحف في مكتبة جلاكسمان، جامعة ليمريك، أيرلندا

يقع المختبر في المساحة العامة للمكتبة، الأمر الذي يسمح لجميع الطلبة والموظفين بالزيارة، لدى الموظفين مكاتب قرب المختبر في هذه المساحة، وهي متاحة لكل الشركاء.

مثال: مختبر البحوث الرقمية للمكتبة الملكية في بلجيكا KBR

مختبر البحوث الرقمية للمكتبة الملكية في بلجيكا هو نتاج للتعاون الطويل الأمد بين المكتبة الملكية في بلجيكا ومركز غنت للعلوم الإنسانية الرقمية، وسيُوظَّف باحث المختبر من قبل منظمتين تقعان في مدن مختلفة. وهكذا أين سيكون الموقع المادي لمكتب/مكاتب مختبر RBK سؤالًا مثيرًا للاستكشاف.

خلق هوية المختبر

تُمثِّل هوية المختبر القِيَمَ التي يؤمن بها، لكنها ينبغي أيضًا أن تكون متصلة بالمؤسسة الأم، كاختيار الاسم، وخلق شكل المختبر وانطباعه وشعاره - باختصار، فإن تطوير علامة تجارية تدل بسهولة على المختبر، وتعكس اتجاهه ونهجه ومنظوره - فكل ذلك يحدد هوية المختبر، ويضعه داخل النظام البيئي للعلامات التجارية للمنظمة. وستساعد علامة تجارية متعارف عليها، وتعكس

◈ اطلب منهم إنشاء محتوى وخبرات.

◈ تناقش معهم عن كيفية تخيُّل المنتج/التجربة وشخصيات المستخدم المثالية التي ينبغي أن تبدو.

◈ قدِّمْ تقييمات على النماذج المنبثقة.

◈ ناقش الشكل والشعور الذي يعطيه النموذج.

◈ قيِّمْ وظائف محددة.

◈ ناقِش التوقعات التي تخص التصميمات والنتائج.

◈ ساهِم في أي سياسات تحدد الجوانب المتعلقة بمشاركة المستخدم.

◈ ساهِم في توثيق الخبرة/المنتج.

يتعرض المثال الآتي إلى التصميم التشاركي في مختبر DX.

مثال: NewSelfWales#، مختبر DX

كان NewSelfWales# معرضًا يشكل قاعة عرض لصور ينتجها المجتمع، وتُحمَّل من منصة صور في المعرض أو عبر إنستجرام. وقد استخدم مختبر DX عمليةً تصميميةً لإنشاء مبادئ تصميمية ورؤية، يحدِّد من خلالها كيفية استخدام مساحة قاعة العرض، وفرص المستخدمين وتحدياتهم التي يجب وضعها في عين الاعتبار، وتحسينها واختبارها مرارًا وتكرارًا.

جعل المختبر حقيقة

الآن، وبعد تحديد قيم التصميم ومبادئ المختبر، حان الوقت لجعل المختبر حقيقةً واقعة. وهذه العملية المستمرة مشمولة بالتفصيل في جميع أنحاء الكتاب. ومع ذلك، يتكلم هذا القسم عن بعض الكتل التشكيلية الأساسية التي يجب مراعاتها قبل إطلاق المختبر، ويمكن أن يساعد ذلك في بدء المختبر وتشغيله.

تحديد الموقع داخل المنظمة

يمكن أن يشير الموقع إلى مكاتب المختبرات، وكذلك إلى الموقع داخل الهيكل التنظيمي. ومن الناحية المثالية، يُعد "المختبر" فريقًا مستقلًّا داخل المؤسسة الأم، لكن هذا لا يعني أنه لا يمكن دمجه مع المنظمة. وفيما يأتي خياران لمواقع المختبر في بنية تنظيمية:

قمة المخطط التنظيمي

إن وضع المختبر في مستوى عالٍ في المؤسسة يسهل التواصل السريع مع فريق الإدارة، ويوفر قدرًا معينًا من الحرية؛ إذ إن المختبر قد يكون، أو لا يكون، مهتمًا بالسياسات المؤسسية. إذا اعتبر فريق المختبر أنفسهم خارج السياسات المؤسسية، فقد يؤدي ذلك إلى فصل المختبر عن الإدارات الأخرى، وهو ما يجعل دمج نتائج المختبر في المؤسسة أمرًا صعبًا.

عملية التصميم

بعد اختيار مبادئك التصميمية، انتقل إلى مرحلة التصميم الفعلي. فالتصميم المتمحور حول الإنسان، أو التفكير التصميمي، أو التصميم المتمحور حول المستخدم، هو منهج تصميم يأخذ في الاعتبار احتياجات المستخدم قبل تصميم خدمة أو منتج طوال مراحل الإنتاج التالية. صُمِّم للناس أولًا، وليس للتكنولوجيا. ومن الضروري التأكد من إجراء البحث عن المستخدمين. استخدِمُ طريقةً تلخص المعرفة من مصادر متعددة. ويمكن أن يشمل ذلك تطويرَ الشخصيات النموذجية للمستخدمين. وهي لا تعتمد على تجميع خيالي من الأفكار حول مستخدم ما، ولكن يجب أن تستند إلى بحث مستقصٍ حول مجموعات المستخدمين التي تمثلهم الشخصية. بالإضافة إلى ذلك، يمكن استخدام سيناريوهات لوصف تسلسل نموذجي من الإجراءات والفاعلين لمهمة محددة. وسنوضح فيما يأتي مثالًا لعملية تصميم محتملة.

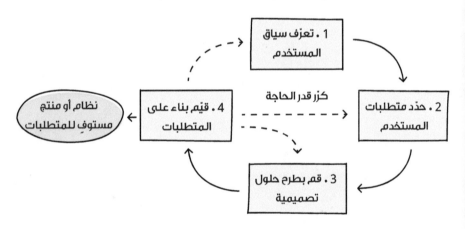

عملية التصميم المتمحورة حول المستخدم (مأخوذة من الايزو ٩٢٤١-٢١٠. ٢.١٩)

تتضمن العملية تقييم التصميم النهائي، ويمكن فِعل ذلك باستخدام منهجيات مختلفة، مثل الملاحظة ومجموعات النقاش الجماعي، والاستطلاعات،

وينبغي أن تشمل المستخدمين دائمًا. ومن المأمول أن تختلف مجموعة المستخدمين المشتركين في التقييم عن المجموعة التي طُوّرت المتطلباتُ معها. ومع ذلك، إذا كان هناك مجتمع مستخدمين محددين "يملكون" المشروع، فقد يُجرِي التقييمَ الأشخاص أنفسهم الذين ساهموا في تحديد المتطلبات. وقد تنتهي نتيجة التقييم إلى أن التصميم يتوافق مع متطلبات المستخدمين، ولكن هذا ليس ما عليه الحال دومًا. فقد يحتاج الحل المصمَّم بعد ذلك إلى إعادة صياغة، أو يجب إعادة التفكير في متطلبات المستخدم. لكن سرعة التغير التكنولوجي تعني أنه لا يوجد حلٌّ نهائيًّا، ومن أجل الاستخدام المستمر، يحتاج التصميم إلى مراجعة دورية.

التصميم التشاركي

من النسخ الشائعة لعملية التصميم المتمحورة حول الإنسان هو التصميمُ التشاركي، الذي يدمج المجتمعات في عملية التصميم، ومن ثَم يمنحهم دورًا نشِطًا في المراحل المختلفة من المفهوم والتصميم والتنفيذ. إن تحديد ممثلين نشطين من مجتمع المستخدمين ذي الصلة، مثل مجتمعات السكان الأصليين مثلًا، يُعد أمرًا بالغ الأهمية. ومن المهم كذلك جلب أصواتهم وآرائهم إلى مرحلة تطوير الخبرات/المنتجات من أجل التوصل لخدمة هذه المجتمعات بشكل أفضل وبطريقة تتميز بالاحترام. وهذا مهم لضمان تنوُّع المجموعات والخبرات والخدمات.

"إذا كان الناس لا يرون أنفسهم جزءًا من عملك، فلن يروا عملك جزءًا أساسيًّا من حياتهم"، والمبدأ هو (من/بواسطة/لأجل/الجميع).

هناك طرق مختلفة يمكنك من خلالها تضمين مجتمعك/مستخدميك في منهج التصميم، مثل:

◈ دعوة مجتمعك لتدشين فكرة للتصميم.

◇ اطلب من الموظفين كتابة مبدأ تصميم واحد يعتقدون أنه مهم لهم، ويمكن للمختبر تبنّيه.

بعد الجلسات المفتوحة فمن المهم هذه الخطوات الآتية:

◇ اجمع كل مبادئ التصميم من جميع الموظفين ونقّحْها.

◇ ناقش كلَّ واحدٍ منها وراجعه.

◇ وائِم المبادئ مع الخطة الاستراتيجية للمنظمة.

◇ أعِدْ توصيل المبادئ والموظفين.

◇ اختبر المبادئ النهائية.

◇ اتفق على مبادئ التصميم.

راجِعْ مبادئ تصميم كل مشروع/تجربة يجريه المختبر، واسأل عن المشروع المقترح هل يعالج هذه المبادئ. ويجب أن تكون هذه المبادئ عالية المستوى، وتساعد على الدفع بالمختبر إلى الأمام. قد لا تغطي بعض المشاريع جميع مبادئ التصميم دائمًا، وقد يستخدم المشروع واحدًا منها فقط لبعض الأشياء، وهذا لا بأس به.

أمثلة

لا تشمل هذه قائمة مبادئ التصميم على سبيل الإرشادات:

◇ الجمهور أولًا: تعرف إلى مستخدميك، افعل ذلك لأنه أمر مهم، أو لأن هناك حاجة لذلك، لا لأنه عمل براق.

◇ صمِّم بإبداع: مع بيانات وشركاء.

◇ لا تفرِّط في التحضير: من المهم أن تصنع نموذجًا أوليًّا، وأن تختبر منتجاتك مع مستخدمين في أسرع وقت ممكن. لا تُعقِّد الأمر.

◇ ابتكِر: احتضن التجريب، واسأل: لماذا تحدث الأشياء بطريقة معينة.

◈ كرِّر: الابتكار الرقمي يختلف عن إنتاج معرض أو منشور. المنتجات والخدمات والمجموعات والخبرات الرقمية ليست مخرجات ثابتة. واعمل على تحسين ما تعلمته من مستخدميك.

◈ ابنِ خبرات رقمية، وكن مغامرًا.

◈ كن منفتحًا: من المهم رد الجميل للقطاع.

◈ أنتِجْ نماذج أولية بانتظام.

◈ رحِّبْ بالمخاطرة: كونك أول مَن سيجرب أشياء جديدة سيشتمل دائمًا على عناصر من المخاطرة. ويمكن للمكاسب أن تكون كبيرة، ولكن هناك أيضًا ما يمكن تعلُّمه من الفشل.

◈ تعاوَنْ: لا يمكن للمشاركة في المعرفة والموارد إلا أن تكون مفيدة للمختبرات والمؤسسات. ويُعد تعزيز ثقافة من الانفتاح والعطاء أمرًا مهمًّا لنجاح المختبرات.

◈ حجم المنظمة.

◈ شهية للعمل بطريقة تجريبية وتحمُّل المخاطر.

◈ وضع العمل عبر الإنترنت فقط مقابل وضعه عبر الانترنت وقاعة العرض معا (أي في ساحة مادية).

تحتاج المختبرات إلى دعم المؤسسة والموظفين في العمل الذي ينجزونه. وقد يشكل هذا الأمر تحديًا، خاصة لفرق المختبرات الصغيرة التي تحتاج إلى الحصول على دعم إضافي للمهارات من الموظفين والباحثين والشركاء ومسؤولي العمل الإبداعي للمعاونة في تحقيق أهدافهم. وهناك فوائد عديدة لمشاركة الموظفين من البداية عند إعداد المختبرات، فهو يمنح الفريق التنظيمي فرصة لإيصال أفكارهم حول الطريقة التي يمكن بها أن يعمل المختبر ونوع البحث والتطوير الذي قد ينفذونه.

مجموعة أدوات مبادئ التصميم

استنادًا إلى بنية المنظمة، يمكن أن يعمل أحد الخيارات الآتية كمبدأ توجيهيّ لتحديد مبادئ التصميم.

في حالة عدم وجود بيان رؤية:

1. خطِّط كيف تريد أن تصمم مختبرك.

2. ابدأ بكلمات رئيسة.

3. اشرح/عرِّف الكلمات الرئيسة.

4. تحدَّث إلى فريقك والموظفين عنها.

5. أعد تقييم ما أنشأَته.

6. وسِّع المبادئ لتشمل منظمتك.

إذا كان للمؤسسة الأم بيان رؤية:

1. تشاوُرٌ على نطاق واسع مع موظفي المنظمة.
2. اجمع الكلمات الرئيسة والمفتاحية من الاجتماع.
3. اشرَح الرؤية وعرّفها.
4. صغ مبادئك.
5. أعد تقييم المبادئ مع فريقك.
6. وسِّع العمل بهذه المبادئ داخل منظمتك.

مبادئ التصميم التشاركي

إن إدارة ورشة عمل تشاركية في بداية تكوين المختبر هي إحدى طرق تحقيق تجميع مبادئ التصميم. ويمكن استخدام هذا النهج لاستضافة العديد من الجلسات المفتوحة للمشاركين المهتمين على مدار فترة زمنية. وقد تتضمن الجلسة المفتوحة العناصر الآتية:

◈ النظر في أعمال نظرائهم، ويشمل ذلك خارج قطاع عملهم مثل التسوق عبر الإنترنت أو البنوك أو صناعة الموسيقى.

◈ اطلب من الموظفين إحضار مثال على تجربة يحبونها، واجعلهم يقدمونها ويتحدثون عنها وعن سبب اختيارهم لها. ولا يشترط أن تكون التجربة رقمية. وسيوفر هذا فرصة مفتوحة للتحدث عن مبادئ التصميم الممكنة المستخدمة في كل حالة.

◈ قدِّم عرضًا عمّا تفعله مختبرات التراث الثقافي الأخرى، وما حققته أو فشلت فيه، ثم ناقش.

◈ تعرَّف على ما يعتقد الموظفون بصدق أن المؤسسة تحتاج إليه فعليًا فيما يتعلق بالنهج التجريبي، والقائم على أعمال البحث والتطوير فيما يخص الأفكار والمجالات، وما يريدون أن يركز عليه المختبر في عامه الأول.

تصميم مختبر

تساعد مبادئ التصميم على توجيه عمل المختبرات وتحسينه. وينبغي أن تمعن النظر في أسباب تأسيس المختبرات، وكيف يمكن لها أن تكون مفيدة للموظفين، وتساعد على التواصل حول أسباب القيام بالأعمال بطُرق معينة. ومن المهم أن تجد أفضل طريقة لكي يؤدي المختبر دوره، ويعمل سويا مع بقية فريق العمل. إن استخدام نهج تصميم يتمحور حول الإنسان (التفكير في التصميم، ومنهجية تجربة المستخدم) يمكن أن يعمل لصالح لفرق العمل، ولكن قد يستغرق الأمر بعض الوقت لتحديد الطريقة الصحيحة التي تناسب المختبرات والمؤسسة معا. وتستخدم الفرق الرقمية في الأغلب المنهجية المسماة "المنهجية الرشيقة" (Agile methodology). اتباع المنهاجية الرشيقة الموصوفة قد تفلح مع بعض المختبرات، ولا تفلح مع آخرين. كما أن الدفع بعملية التصميم، وجَعْل المؤسسة وفريق العمل يشعرون بالراحة مع اتباع النهج الجديد، يستغرق وقتًا طويلًا. ويوضح الرسم التوضيحي الآتي كيفية استخدام الملاحظات في جلسة العصف الذهني.

أوراق تدوين الملاحظات اللاصقة، مجمعة في مجموعات بعد خضوعها للتحليل: العصف الذهني، إنشاء النماذج الأولية، وجلسات التصميم.

يُعرف عمل المختبرات من خلال الإنتاج المستمر للنماذج الأولية، وهو ما يتيح لنتائج التصميم أن تتحول وتتغير وفقًا للمستجدات ويمكن لهذا أن يكون صعبًا للموظفين الذين يرغبون في معرفة الشكل النهائي قبل بدء أي مشروع. والمختبرات موجودة لتتحدَّى وتكتشف وتطوِّر طرقًا جديدةً للوصول إلى المجموعات والبيانات والخبرات. وهذه المختبرات تحتاج كذلك إلى وجود مساحة لفعل ذلك وبثقة، مع العلم أنه في حالة الفشل، أو إذا انتهى بهم المطاف إلى مسار غير متوقع، فلا بأس. إن وضع مبادئ التصميم يمكن أن يساعد في هذا السياق. ولذا، قد يكون من المهم تحديد مبادئ تصميم المختبرات ومشاركتها مع جميع أصحاب الشأن.

وضع مبادئ التصميم

ان تحديد مبادئ تصميم مرنة وتستجيب للتغيرات أمرٌ مهم؛ للرجوع إليها عند الحاجة. ستساعد مبادئ التصميم في تحديد الطريقة التي يفكر بها المختبر حيال نفسه، والطريقة التي يعمل بها ويتفاعل مع فريق العمل الداخلي والمتعاقدين الخارجيين والمبدعين، وكذلك الجماهير، فهم يشكلون نتائج أي تجربة/مشروع، ويمكنهم تذكير المؤسسة بأسباب وجود المختبر، وما الغاية التي عليه تحقيقها. ويجب أن تكون مبادئ التصميم واضحة وموجزة، وأن تعكس العمل الذي يجب أن يخرج من المختبر، وأن يكون بيانًا لكيفية عمل المختبر وغايته. إن نشرك وتوصيلك لمبادئك داخليًا وخارجيًا يوطد الوعي والمجتمع حول المختبر. فكن منفتحًا أمام تغيير ممارسة التصميم وتعديلها بمرور الوقت.

إن تشكيل ممارسة تصميم المختبرات في منظمات التراث الثقافي سيعتمد على العديد من الجوانب، وسيكون مختلفًا لكلٍّ منها. وتشمل الأشياء التي يجب مراعاتها:

◈ مهارات من داخل المنظمة.

القيم

ليس هناك "مختبر مثالي"، ولم يُنشِئه أي من مؤلفي هذا الكتاب بل لن يُنشَأ أبدًا. لكن الجرأة والشجاعة هما الخطوة الأولى نحو إنشاء مختبر. فبعد أن تُقرِّر إنشاء مختبر، لا تتقيد بالتركيز على الواقع المؤسسي الذي ستعمل فيه. فالسماح لظروف مؤسسية أو ظرفية أو مالية بعرقلة التفكير الحالم سيقيد بطبيعته أهداف المختبر وأثره المحتمل.

التفكير الشامل: صياغة قِيَمك الخاصة

صياغة القيم الأساسية خطوةٌ مهمة ومتطورة في إنجاز رؤية المختبر، وقد تستغرق بعض الوقت. ويجب أن تكون القيم مَرِنة بما يسمح لها بالتطور مع تطور المختبر. ويمكن لهذه القيم أن تكون شعلة توجيهية، وينبغي أن تساعد في تسليط الضوء على نوع المؤسسة الثقافية التي تأمل في إنشائها. ويمكن أن تساعد القيم المدروسة في استدامة الفريق خلال المواقف الصعبة والمساعدة في إظهار مسار التقدم. إن تحديد القيم الملهمة للمختبر ومشاركتها يساعد في تحديد التحديات؛ أي بتجربة طرق جديدة للعمل والتفاوض بشأن الأولويات المتنافسة. وتُعد القيم نقاطًا مرجعية حاسمة عند الحديث عن غرض المختبر وفائدته، وهي مفيدة في تحديد أولويات المشاريع والخدمات وفي تخصيص الموارد.

فيما يأتي بعض القيم التي قد تكون ذات صلة. وسيحتاج كل مختبر إلى إيجاد القيم التي تلائم الفريق والمؤسسة ومجتمعاتهم.

◈ **الانفتاح الجذري** هو وسيلة للتصرف وحالة ذهنية أيضًا. ويتعلق بالمشاركة وكشف الثغرات ودفع الحدود، دون "خوف أو محاباة".

◈ **شفافية العملية**، وصنع القرار والممارسة في المختبرات تولد الثقة وتكسب مؤسسات حليفة.

- **التجريب** في المختبرات يُمكِّن الإبداع والابتكار، والتفكير المختلف يطور مهارات الفريق والمهارات التنظيمية والمرونة.

- **التعاون** هو المفتاح داخل المختبر، وداخل المنظمة، ومع أصحاب المصلحة والشركاء، وبالطبع مع المستخدمين.

- **الابتكار**: كن مبتكرًا. العب مع المجموعات. وفكِّر خارج الصندوق. واسأل. واستكشف طرقًا جديدة للوصول إلى إجابات.

- **الاحتواء**: كن احتوائيًا واصنع بيئة آمنة لأصوات متعددة.

- **الجرأة**: توفر المختبرات مساحة للعصيان المنظم، وهذا يستلزم الجرأة.

- **الأخلاقيات**: تدفع المختبرات الحدود، وهو ما يجب أن يُبنَى في إطار أخلاقي.

- **الإتاحة**: تضمن المختبرات أن تكون البيانات والمجموعات مفهومة للبشر والآلات، ومن ثَم ينبغي وضع طرق الإتاحة في الاعتبار.

لمعرفة كيفية تنفيذ القيم وتوصيلها، هناك أمثلة ستأتي فيما بعد.

مثال على القيم:

- **الاستراتيجية الرقمية، مكتبة الكونجرس (LC)**: افتح صندوق الكنوز، تواصل، استثمر في مستقبلنا.

- **البيان الرسمي، مختبرات المكتبة الوطنية النمساوية**: مبدأنا الأساسي هو المشاركة، نفضل الكيف على الكم، فلنحكي قصصا جيدة.

- **القيم، مختبرات المكتبة الوطنية في هولندا**: نحن منفتحون، نجرب، نتواصل، نتعلم.

- **القيم، مختبر DX نيو ساوث ويلز، أستراليا**: تعاون، جرب، ابتكر، شارك، انفتح، فاجئ.

بناء مختبر المعارض والمكتبات ودور المحفوظات والمتاحف

هل يوجد مختبر مثالي؟

في الواقع، لا يوجد مختبران أُنشِئا بالطريقة نفسها، ولكن بعض الخطوات الأولية الأساسية يمكن أن تكون مفيدة للجميع. فصياغة القيم خطوة مبكرة ومهمة للمختبرات، وهذا الفصل يساعد في خلق أفكار لتحقيق ذلك. كذلك يدعو أيضًا إلى تعريف مبادئ تصميم المختبرات بوصفها طريقةً للعمل في بيئة تجريبية، وتقترح نصائح حول تحديد مكان تشغيل أي مختبر ووقت بدئه.

وبرامج التدريب الداخلي والتدريب العابر، أهميتها لتطوير الوظائف. فمن خلال إتاحة فرصة للتعاون مع المختبر، وتطوير وإنتاج نموذج أولي لفكرة ما على نطاق أصغر، يمكن للباحثين وخبراء التقنية المبدعين أن يوضحوا للعاملين والمتعاونين المستقبليين ما يمكنهم تحقيقه.

الفوائد التي تعود على المجتمع والثقافة

المؤسسات الثقافية هي مداخل الثقافة - لكن الأسئلة مثل؛ من يملك الثقافة، وكيف تُؤطِّر هذه المسألة، لا تزال تمثل إشكالية. إن إتاحة المجموعات بوصفها بيانات، وإشراك جمهور متنوع فيها، ربما تساهم في تصدير المختبرات حقائق غير مريحة حول التنوع أو عدمه، وذلك ضمن مجموعات مؤسسات التراث الثقافي (الغربي). ويمكن تسليط الضوء على سياسات المجموعة التاريخية - بل حتى تحديها تحديًا حاسمًا - من خلال عمل المختبرات ومستخدميها، وذلك بتعزيز قدر أكبر من الشفافية حول دور استراتيجيات تكوين المجموعات لمنظمات التراث الثقافي، وكذا تشجيع الجهود وتركيزها على معالجة قضايا مثل التحيزات الكامنة التي تنشأ عن هذا.

وبينما تمكن الاستعمار من التغلب على الثقافات (المحلية) الأصلية، كانت نتيجة الرقمنة هي الاستعمار (الثقافي) المستمر للتراث الثقافي على يد هذه المنظمات. وتعمل المختبرات في سبيل التحرر من الاستعمار، وتدرك تمامًا الحاجة إلى الحيلولة دون عودة الاستعمار للمجال الرقمي عندما يتعلق الأمر بتمثيل التراث الرقمي المحلي. ويمكن للمختبرات أن تعيد النظر في كيفية عمل المؤسسات مع المجتمعات الممثَّلة ومجموعاتها من خلال التجريب والمشاركة، وأن تبحث عن أوجه مختلفة للتعاون لإعادة تشكيل كيفية سرد قصصهم، وكيفية تُصوَّر ملكية التراث الثقافي، وخلَق مسارات جديدة للتفاهم المتبادل.

نقاط رئيسة

مختبرات الابتكار في المؤسسات الثقافية هي:

◈ أدوات فعالة لإحداث التحول الرقمي في المؤسسات الثقافية من خلال تحدي الأساليب التقليدية.

◈ تقريب المؤسسات والتكنولوجيا والأفراد والمجتمعات بعضها من بعض من خلال طرق تجريبية للعمل معًا.

◈ مقرها في مجموعة متنوعة من المؤسسات الثقافية، ومنها المكتبات الوطنية والمكتبات المدعومة من الدولة والمعارض والمكتبات الجامعية ودور المحفوظات والمتاحف.

◈ لكونها تعمل عند تقاطع التراث الثقافي الرقمي والابتكار والتكنولوجيا والإبداع، فإن المختبرات تفيد المنظمات والمستخدمين والمجتمع والثقافة.

وتوسع المختبرات الشراكات مع المؤسسات الأخرى وتُعمِّقها، إذ تتقارب المجموعات والخبرات. بالإضافة إلى ذلك، يمكن لنشاط المختبر في القطاعات، التي قد لا تستفيد من خدماتُ التراث الثقافي التنظيمية التقليدية، مثل الفنانين ورواد الأعمال والمبدعين، أن تؤدي إلى تعاوُن جديد بين القطاعات.

تنمية المهارات

من خلال تطبيق التقنيات الجديدة، تُشجِّع المختبرات على تطوير مهارات جديدة. ويقرر نيوديكر Neudecker أن المختبرات تدعم "تطوير فريق العمل الداخلي، وذلك بدعم المهارات الرقمية، وخَلْق مزيد من المشاركة مع المجموعات الرقمية في جميع أنحاء المؤسسة عمومًا." (2018)

مع إتاحة المجموعات على شكل بيانات، ظهرت الحاجة إلى مهارات جديدة لمعالجتها واستخدامها وتحسينها، وهو ما يشجع على تبنّي مهارات مثل برمجة الكمبيوتر وتنظيف البيانات ومعالجتها، وكلها ذات صلة بمنظمات التراث الثقافي. وهكذا فإن أعضاء فريق العمل الذين يطلعون على طرق جديدة للعمل في المختبرات، يتعلمون مهارات جديدة يمكن أن تيسر عملهم، ويمكن بعد ذلك نقل هذه المهارات إلى أقسامهم وأدوارهم، والتأثير في الأسلوب الذي يعملون به.

التكاليف

يمكن للمخبرات أن تعمل بسرعة على اختبار النماذج التكنولوجية والعمليات الناشئة، وذلك على نطاق أصغر بكثير وبتكلفة أقل. ويمكن أن يؤدي هذا البحث في النهاية إلى ممارسةٍ توفر كثيرًا من التكاليف لمؤسسة ما، إذ يُطوَّر ويُختبَر دليل جدوى المفهوم بسهولة.

المحافظة على التأثير

مع التغير السريع للتقنيات، تحتاج منظمات التراث الثقافي إلى التكيف لكي

تبقى مؤثرة. وتساعد المختبرات منظماتها في هذه المهمة. وتُسجِّل الأساليب الجديدة التي اختُبِرت وترسخ في المختبرات أهمية اعتمادَ الأدوات والأساليب المبتكرة والحديثة لتصدير المحتوى وإشراك المستخدمين.

الفوائد للمستخدمين

طرق جديدة لاستخدام المجموعات ومشاركتها

من خلال إتاحة المجموعات بأشكال جديدة، وفي الغالب على نطاق واسع، فإن المختبرات تشجع على المشاركة المستحدثة مع مجموعات منظمات التراث الثقافي. وعلاوة على ذلك، وبصفتها مدافعةً عن الترخيص المفتوح والبيانات المفتوحة، تمكِّن المختبرات من إعادة استخدام بيانات التراث الثقافي وتعزيزها، وهو ما لم يكن ممكنًا في السابق. وهو ما يوفِّر فرصًا لمجموعات التراث الثقافي في مجموعة متنوعة من السياقات، ومن ذلك تطوير البحوث، والاستخدام التجاري، وتصدير رؤى جديدة، وخلق تعبير فني جديد، أو لمجرد الاستماع.

نظرات عميقة في منظمات التراث الثقافي

بعد إتاحة المجموعات في صيغ قابلة للقراءة آليًّا، هنا يأتي دور المختبرات التي تشجع وتُتيح تحليل هذه المجموعات، وهو ما يقدم رؤى جديدة للمؤسسات والمستخدمين وفهمًا أعمقَ للمجموعات التي تمتلكها المنظمات، وبيان سبب بقاء الوضع على ما هو عليه، ومن خلال أبحاث المختبرات، يمكن للمؤسسات تكييف استراتيجيات الشراء الخاصة بها بناءً على إحصاءات الاستخدام. علاوة على ذلك، يمكن للعرض المرئي للبيانات أن يطرح منظورًا جديدًا على المجموعات، ما يساعد في إنشاء أسئلة بحثية جديدة.

التطوير الوظيفي

لقد أثبتت الفرص المختلفة، كالمنح الدراسية والمنح الأخرى والزمالات

افتتاحية مختبرات الابتكار في المؤسسات الثقافية

على السجلات/المحفوظات الواسعة النطاق". وفيما يأتي مثال لمختبر أرشيفي.

مثال: مختبر رقمي، الأرشيف الوطني، المملكة المتحدة

استراتيجية العمل للأرشيف الوطني، والمعنونة "الأرشيفات تلهم"، تعرف الهدف الاستراتيجي بـ"بأن نصبح أرشيفًا رقميًا بالغريزة وبالتصميم".

المختبر الإلكتروني للأرشيف الوطني هو بيئة مخصصة للتجريب، ومساحة ومكان للإبداع البحثي المتعدد التخصصات، فهو "مساحة آمنة للقيام بأعمال خطرة".

أفراد فريق المختبر

من المهم ملاحظة أن إبداع المعارض والمكتبات ودور المحفوظات والمتاحف لا يحدث هكذا ذاتيًا داخل المؤسسات، فنحن نجد أن بعض أكبر التأثيرات على الطريقة التي طوّرت بها المختبرات أعمالها وممارساتها جاءت من أفراد متفانين ومتحمسين (مثل المؤرخ في المثال الآتي)، الذين يؤدون عملًا يماثل نمط أعمال المختبر. فقد رأى هؤلاء الأفرادُ الحاجةَ إلى التحول المؤسسي مبكرًا، وتركزت أنشطتهم على أساليب جديدة لحكي القصص والمشاركة وكشف الثغرات.

مثال: تيم شيرات

تيم شيرات يصف نفسه بأنه مؤرخ ومخترق إلكتروني (هاكر) يبحث في إمكانيات مجموعات التراث الثقافي والسياسة. ويُجري تيم تجاربه على الإنترنت باستخدام المجموعات. وكان من أوائل مَن اعتمدوا استخدام التكنولوجيا للبحث عن سبل جديدة للعمل، ثم إعادة إهدائه للآخرين من خلال مشاركات ضخمة في المعرفة والكود، وبناء الأدوات. وما زال تيم مصدرَ إلهامٍ كبيرًا لكثير من أقرانه في هذا المجال، وخاصة للذين ينوون تأسيس مختبر.

فوائد المختبر

إن تحديد سبب احتياج مؤسسة ما إلى مختبر عمليةٌ بالغة الأهمية؛ أولًا، من المهم التفكير فيما يمكن أن يجلبه المختبر إلى المؤسسة، وكيف يفيد المجتمع. وهذا الفصل يصف الفوائد المحتملة للمؤسسة والمجتمع، فهو ليس منهجًا واحدًا يصلح لجميع الحالات، وما سيأتي ليس مصممًا ليكون شاملًا. ولذلك يجب أن نعرف من أين نبدأ؟ ولماذا؟

الفوائد العائدة على المنظمة

تسريع التغيير داخل المنظمة

تتقدم المختبرات، ويمكنها أن تكون عاملًا مؤثرًا في عملية التغيير داخل المؤسسات من خلال الإبداع والابتكار. والمختبرات تحوّل عمليات المنظمة، وتؤدي إلى تفكير جديد حول كثير من الأدوار داخل المؤسسات، بل وظيفة المؤسسة ذاتها. وبناءً على هذا، تُعدُّ المختبرات طريقة لتسريع وتيرة التغيير داخل أي منظمة، فمن خلال العمل في طليعة التقنيات والتراث الثقافي الرقمي، تُولّد المختبرات مناحِيَ تعلُّم جديدة للمؤسسة، ولتحمُّل المخاطر. ومع هذا، يمكن أن يتأتّى الإبداع، والقدرة على تغيير الطريقة التي تعمل بها مؤسسة ما وذلك بإدخال المهارات الجديدة والمعرفة لتحسين الخدمات الحالية.

فرص تشاركية

تعمل المختبرات على تعزيز التعاون داخل المؤسسات العاملة في حقل منظمات التراث الثقافي، وذلك من خلال الاستفادة من الخبرات الموجودة حول المجموعات، والاتاحة والبيانات الأساسية. وتُعزِّز هذه المقاربة التعلُّمَ في جميع أنحاء المؤسسة، وتتيح نقل الأفكار.

وتمثل مساحات المبدعين في المقام الأول مساحات عملية مبتكرة؛ حيث يمكن للمستخدمين تجربة تقنيات، مثل: الواقع الافتراضي، أو إنتاج مخرجات مبتكرة مثل النماذج الثلاثية الأبعاد والطباعة. إن تنظيم الفعاليات وجمع فرق المكتبة الجامعية أمر ضروري لتبادل الخبرات والدروس المستفادة والمشاريع المُنجَزة. تحتاج هذه الفرق إلى تكرار رؤى التعلم والتعليم ومهماته بشكل فعال من خلال مختبراتها. وفيما يأتي مثال على مختبر مكتبة الجامعة.

مثال: خدمة مختبر، مكتبة جلاكسمان، جامعة ليميريك

تقدم مكتبة جلاكسمان بجامعة ليميريك خدمة مختبر، كجزء ضمن مشروع توسُّع إنشائي ضخم اكتمل في 2018، حيث فتحت مكتبة جلاكسمان مختبرًا ماديًا مبنيًا حول مفهوم المساحات التشاركية، وكمبيوترات شديدة التخصص للعمل على المجموعات والبيانات البحثية، ومختبرًا للعرض المرئي للبيانات. ويقدم المختبر كُلًا من وظيفة تدريسية لذوي الشهادات العليا والباحثين، وأيضًا مساحة مخصصة للإبداع والابتكار. ويدعم مختبرُ المكتبة الأهدافَ الاستراتيجية للجامعة فيما يخص التحول الرقمي وريادة الأعمال.

مختبرات المتاحف أو المعارض

توجد مختبرات المتاحف أو المعارض ضمن مجموعة متنوعة من أشكال المتاحف والمعارض. وتتصارع متاحف الفن والعلم والتاريخ مع التحولات الثقافية لاكتساب الخبرة والمشاركة، سواء عبر الإنترنت أو في مساحاتها المادية. وتحاول مختبرات المتاحف أو المعارض الجمع بين التصميم والتكنولوجيا والثقافة والبحث، لتحويل كيفية سرد القصص وكيفية تصور المجموعات واستخدامها داخليًا ومع المجتمعات التي تخدمها. في الواقع، هناك حركة قوية للتخلص من أثر الاستعمار (ما بعد الكولونيالية) داخل قطاع المتاحف في جميع أنحاء العالم، وسرعان ما أصبحت جوهرية لعمل تلك المختبرات. ويعيد

التفكيرُ المكرس والتجريب والتعاون حول مناهضة الفكر الاستعماري في المجموعات الرقمية (ومن ثَم المادية) تعريفَ العلاقات المؤسسية مع المجتمعات، ويساعد المعارض والمتاحف على تحديد أهمية اكتشاف صلة جديدة بالمجتمع ومسارات للتفاهم المتبادل. فعلى سبيل المثال: يعمل مختبر الضاحية الثقافية بتيراس الشمالية الإبداعي بجنوب أستراليا، داخل المتحف.

مثال: مختبر الضاحية الثقافية بتيراس الشمالية الإبداعي

مختبر **الضاحية الثقافية بتيراس الشمالية الإبداعي (مختبرات جنوب أستراليا)** هو مختبر جديد يجمع أربع مؤسسات مموَّلة حكوميًا من جنوب أستراليا: أمانة التاريخ بجنوب أستراليا، متحف جنوب أستراليا، مكتبة ولاية جنوب أستراليا، والمعرض الفني لجنوب أستراليا، وقد أنشأت بهذا، مركزا للتفوق بجنوب أستراليا في مجال التراث الثقافي الرقمي، وتحقيق التحول الرقمي والثقافي عبر الضاحية الثقافية في المدينة. وهذا المختبر عبارة عن مساحة تشاركية متعددة التخصصات تتشارك المنظمات الأربع فيها المعارف والموارد والمهارات والخبرات من أجل الدفع بممارسات ثقافية وجماهيرية، وبحثية جديدة، إضافةً إلى إتاحة المجال للتجريب في المجموعات الرقمية.

المختبرات الأرشيفية

لم تُمثَّل المحفوظات أو الأرشيفات تمثيلًا كافيًا في مساحة مختبرات الابتكار في المؤسسات الثقافية، مقارنةً بنظرائها في المكتبات والمتاحف. وقد يكون ذلك متعلقًا بعدد من القضايا، مثل التعقيد الهرمي لسجلات الأرشفة، والكمية المحدودة من المحتوى الرقمي. إحدى المبادرات التي تشبه المختبر هي المجال المتعدد التخصصات الصاعد لعلوم المحفوظات الآلية التي ترى جامعة مريلاند، كلية دراسات المعلومات، أنها "تطبيق الأساليب والموارد الحاسوبية

يجمع المؤسسات والتكنولوجيا والأشخاص، ويجمع المجتمعات أيضًا معًا. ولا تملك فرق عمل تكنولوجيا المعلومات على شبكة الإنترنت، التي تبني مواقع الويب للمؤسسة وتحافظ عليها، وخدماتها وبنيتها التحتية، المواردَ أو الوقتَ اللازمينِ للعمل بطريقة مختبر إبداعي.

عندما تعمل المختبرات في تقاطعات التراث الثقافي الرقمي والابتكار والتكنولوجيا والابداع، فهي توفر كيانات شبه مستقلة (Nowviskie, 2013) داخل مؤسسة (مختبر تجريبي أو إدارة مؤسسة، عادةً أصغر من قسم الأبحاث الرئيس والمستقل عنها). وهذا لا يعني أن المختبرات لا تستعمل أو تدمج الخدمات والمجموعات والمعرفة المؤسسية القائمة في عملها، بل تفعل هذا. وتأخذ المختبرات عناصر من الخدمات الأساسية الحالية، والمعارف، والممارسات المهارية والتشاركية، مثل الرقمنة والمجموعات والمعارض والمجتمعات، وتجعلها محورًا، وتعيد تصوُّر صلتها الجماعية للمتعاونين والجمهور.

أنواع المختبرات العاملة في التراث الثقافي

هناك طرق مختلفة تطوَّرت من خلالها المختبرات والأسلوب الذي تعمل به.

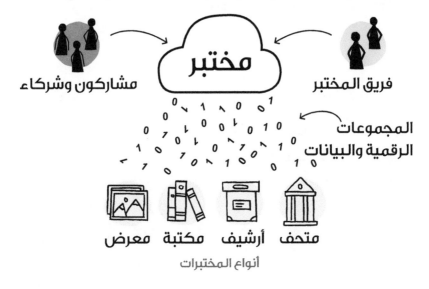

أنواع المختبرات

مختبرات المكتبات الوطنية والمعتمدة في الدولة

أنشأت بعض المكتبات الوطنية والمكتبات المعتمدة في الدولة مختبرات، وهي تركز على التجارب الداخلية التي يقودها الشركاء، والتي تعمل على المجموعات والمشاركة العامة، وكذلك الدعم الفني وتصدير المشورة للمستخدمين. وبنظرة عامة واسعة النطاق، توفر مختبرات المكتبات هذه (كما هو موضح فيما بعدُ) فرصًا للمشاركة مع المجتمعات التي قد لا تصلها الخدمات التقليدية، مثل الباحثين الذين يستخدمون مجموعات البيانات والتقنيين المبدعين والفنانين ورواد الأعمال.

مثال: مختبر المكتبة الوطنية، هولندا

أنشأت <u>المكتبة الوطنية في هولندا</u> مختبر المكتبة الوطنية في 2014. ويستضيف هذا المختبر أدوات ومجموعات من البيانات وبرنامجًا لاستضافة الباحثين، يتعاون من خلاله فريق المختبر مع الباحثين الذين في أول مسيرتهم المهنية.

مختبرات المكتبات الجامعية

بوجود هذه المختبرات داخل الجامعات، يكون لديها جمهور محدد سلفًا، يركز على مجتمع التعليم والتعلم والبحث، ويشجع على استخدام المجموعات والمشاركة فيها في الدورات التدريبية والمشاريع الطويلة الأجل. وهذه المختبرات الموجودة في مكتبات الجامعة تُنشأ لفتح مجموعات وبيانات التراث الثقافي وإعادة استعمالها بطريقة مبتكرة وإبداعية. وتعمل هذه المختبرات كذلك على زيادة فرص الاستفادة من الاتجاهات الناشئة في تدريس أعضاء هيئة التدريس وتعلُّم الطلاب. الذين قد يستفيدون أيضًا من البنية التحتية الحالية ونشاط المشاركة حول الوصول المفتوح والبيانات المفتوحة، ويكملون أنشطة "مساحات المبدعين" أو يشملونها داخل المكتبات.

تعريف المختبر

تخلَّصْ من تصوراتك السابقة حول ماهية المختبر وتخيَّل شيئًا مختلفًا.

في مختبرات الابتكار في المؤسسات الثقافية خرائط رقمية وصور ومخطوطات ومجسمات افتراضية ثلاثية الأبعاد لرؤوس وآواني مصرية، وكتب مرقمنة من القرن السابع عشر، مع صور لحيوانات غريبة، وتسجيلات صوتية لآلات وموسيقى كمان، وبرامج تلفزيونية قديمة، وملايين الصفحات من نصوص الصحف، وألعاب فيديو من الثمانينيات، ومواقع إلكترونية لم تعد موجودة، وبرامج كمبيوتر تعمل على أجهزة لم يعد أحد ينتجها. وهناك أناس يدخلون ويخرجون، للدردشة، أو للَّعِب، أو للتحول والتغيير، أو للمشاركة.

وقد أتاحت منظمات التراث الثقافي تاريخيًّا الوصول إلى التراث الثقافي وحافظت عليه. وكذلك أتاح التحول نحو العصر الرقمي فرصًا جديدة للتجربة والابتكار. إن الوتيرة السريعة للتطورات التكنولوجية تؤثر على المجتمع والثقافة في جميع أنحاء العالم، وقد لا تكون بعض المؤسسات مستعدة لهذا التطور. وهذا هو العالم الذي تنتمي إليه مختبرات الابتكار في المؤسسات الثقافية، والمختبرات وأسلوب عملها تتحدَّى النهج التقليدي، وتستخدم التقنيات الجديدة الحالية والناشئة لإتاحة مجموعاتها بطرق إبداعية وشيقة وغير متوقعة. وتُجرِّب المختبرات، وتتعاون فيما بينها، وتتحمل المخاطر، وتفشل أحيانًا، وتدفع دائمًا بالحدود الفاصلة بعيدًا.

تاريخ مختبرات الابتكار في المؤسسات الثقافية

ظهرت هذه المختبرات في وقت مبكر في الولايات المتحدة الأمريكية، وسرعان ما تبعها إنشاء مختبرات التراث الثقافي في أوروبا وأستراليا، وهي لا تزال تنتشر في جميع أنحاء العالم. وكان من بين المختبرات الأولى هي مختبرات المكتبات العامة

في نيويورك: "طاقم غير متوقع من الفنانين، والمخترقين الإلكترونيّين (الهاكرز)، ولاجئي العلوم الإنسانية الحرة"، وهو ما أثر على عمل العديد من المختبرات الحالية. "مع إعطاء توجيه قوي للتجربة، ولكن مع الحد الأدنى من إتاحة الوصول إلى البنية التحتية الرقمية لمكتبة نيويورك العامة (ودون أي تراخٍ في رقمنة مجموعات جديدة)، تعمل مختبرات مكتبة نيويورك العامة في طليعة الابتكار في التراث الثقافي الرقمي" (Vershbow, 2013).

ومن الأمثلة الرائعة الأخرى من مجتمع المتاحف: مختبرات كوبر هيويت في متحف كوبر هيويت سميثسونيان للتصميم في نيويورك، التي أنشأها سيب تشان، مدير الوسائط الرقمية والناشئة، وفريقُه. فقد أرادوا غرس التحول الرقمي في المتحف أثناء عملية ترميم المبنى، فقرر المتحف زيادة الأنشطة الرقمية للمنظمة، واكتشاف طرق جديدة ومبتكرة لإتاحة المجموعة للجمهور، وكذلك للبحث عنها والاستماع بها. ما كان الذين في مختبرات كوبر هيويت فريقًا متخصصًا على هذا النحو، بل كان فريقًا رقميًّا يؤدي عمل المختبرات، بالإضافة إلى وظائفهم اليومية.

إن تأثير هؤلاء الرواد ما زال مصدرًا للإلهام وفرص التعلم في مجتمع المختبرات، فالمختبرات هي مساحات تشاركية تستكشف الأفكار، وتوفّر فرصًا للمبدعين التكنولوجيين والفنانين والباحثين والجامعات والمدارس والمجتمعات للعمل مع المهتمين باستخدام المجموعات الرقمية، على سبيل المثال، من خلال المنح الدراسية وبرامج المنح وتحديد المستوى.

القيمة المضافة لمختبرات الابتكار في المؤسسات الثقافية

بغض النظر عن المختبر نفسه هل هو متاح في شبكة الإنترنت بشكل بحت، أم لديه مساحة مادية للعمل فيها، فإن جميع المختبرات توفر طرقًا تجريبية للعمل تسعى إلى كشف الثغرات والتحديات التنظيمية. فهي الرابط الذي

لتمويله، وبيان مزايا نماذجه المختلفة وعيوبها، من خلال مناقشة الآليات والخيارات المختلفة التي يمكن أن تطبقها مؤسسة ما على عمليات إنشاء المختبرات.

التمويل والاستدامة

نشارككم برؤى في كيفية التخطيط لاستدامة المختبر، وكذلك دليل يسير بكم خطوة بخطوة عندما تخرج مؤسسة ما عن العمل، أو يتوقف تشغيل مختبر ما.

للمختبرات دور محوري في تحويل المعارض والمكتبات ودور المحفوظات والمتاحف، ويبرز الكتاب الأهمية الحيوية للمختبرات في تغيير مستقبل التراث الثقافي الرقمي.

افتتاحية مختبرات الابتكار في المؤسسات الثقافية

تحتاج المؤسسات الثقافية إلى تحوُّل رقمي، وستعمل مختبرات الابتكار في المؤسسات الثقافية على إحداث هذا التحول. وتأتي المختبرات في مجموعة متنوعة من الأشكال والأحجام، وتستخدم أساليب تجريبية لإتاحة مجموعات التراث الثقافي بطرق إبداعية وشَيِّقة وغير متوقعة. وبكونها تعمل في تقاطعات التراث الثقافي الرقمي والإبداع والتكنولوجيا والابتكار، فهي توفر فائدة عظيمة للمنظمات والمستخدمين والمجتمع والثقافة.

ملخص

تعريف مختبر المعارض والمكتبات ودور المحفوظات والمتاحف

"مختبر المعارض والمكتبات ودور المحفوظات والمتاحف" هو: مكان لتجريب المجموعات والبيانات الرقمية. وهو كذلك المساحة التي يمكن فيها للباحثين والفنانين ورواد الأعمال والمعلمين والجمهور المهتم أن يتعاونوا مع مجموعة من الشركاء المشاركين لإنشاء مجموعات وأدوات وخدمات جديدة، من شأنها المساعدة في تغيير الطرق المستقبلية لنشر المعرفة والثقافة. إن التبادل والتجريب في المختبر مفتوحان وتكرريان ومشتركان على نطاق واسع. وهذا الكتاب يصف سبب فتح مختبر المعارض والمكتبات ودور المحفوظات والمتاحف وكيفيتها، ويشجع المشاركة في حركة يمكنها تحويل المنظمات والمجتمعات التي يشتركون فيها.

بناء مختبر المعارض والمكتبات ودور المحفوظات والمتاحف

يشتمل بناء مختبر المعارض والمكتبات ودور المحفوظات والمتاحف على تحديد قيمته الأساسية؛ لتوجيه العمل المستقبلي، وتعزيز ثقافة منفتحة وشفافة وسخية وتعاونية وخلّاقة وشاملة وجريئة وأخلاقية ومتاحة وتشجع العقلية الاستكشافية. يجب أن يترسخ المختبر في عمليات تصميم تتمحور حول المستخدم والمشاركة، ويجب أن يكون فريق عمله قادرًا على التواصل بوضوح حول ماهية المختبر. ومن المهم أن تفكر بجرأة، وأن تبدأ صغيرًا، وتحرز انتصارات سريعة حتى تقوى على النهوض والركض.

فرق عمل مختبر المعارض والمكتبات ودور المحفوظات والمتاحف

هناك توصيات بشأن المواصفات والمهارات التي يجب البحث عنها في فريق

عمل مختبر المعارض والمكتبات ودور المحفوظات والمتاحف، وكيفية البحث عن حلفاء داخل المؤسسة وخارجها، وأفكار عن كيفية تهيئة بيئة خصبة لتزدهر فرق العمل فيها. ومع ذلك ليس لفرق المختبرات حجمٌ أو تكوينٌ مثالي، فأعضاء فِرقها يمكن أن يأتوا من جميع مناحي الحياة. وتحتاج الفرق إلى ثقافة صحية لضمان وجود مختبر يعمل جيدًا، ويمكن أن ينمِّيه بشكل متقطع الزملاء والمتدربون أو الباحثون المقيمون. وحتى يكون لهذا المختبر تأثير دائم، يجب أن يُدمَج في المؤسسة الأم، وأن يحظى بدعم ثابت على جميع المستويات.

مجتمعات المستخدمين

ستحتاج مختبرات الابتكار في المؤسسات الثقافية إلى التواصل والتشابُك مع المستخدمين والشركاء المحتملين، وهذا يعني إعادة التفكير في هذه العلاقات للمساعدة في إنشاء رسائل واضحة وموجهة لمجتمعات محددة بعينها. وبدوره، تمكن هذه الميزاتُ المختبراتِ من ضبط أدواتها وخدماتها ومجموعاتها لتأسيس شراكات أعمق تقوم على الإبداع التشاركي والحوار المفتوح والمتساوي الأطراف.

إعادة التفكير في المجموعات والبيانات

يناقش الكتاب المجموعات الرقمية التي تُعد جزءًا لا يتجزأ من المختبرات، كذلك يوفر نظرة متعمقة على كيفية المشاركة بالمجموعات بوصفها بياناتٍ، وكيفية تحديد المجموعات وتقييمها وتوصيفها والوصول إليها وإعادة استخدامها. بالإضافة إلى ذلك، هناك معلومات حول البيانات الفوضوية والمنسقة، والرقمنة والبيانات الوصفية والحقوق والحفظ.

تحويل

التجريب هو جوهر العمل في المختبر، وتُعرَض بعض الرؤى المستبصرة في كيفية تحويل الأدوات إلى خدمات تشغيلية. وتُظهِر هذه الرؤى أن التجريب يمكن أن يعد الثقافة التنظيمية والخدمات للتحول والتغيير. وهناك دراسة

والشكر موصول كذلك لفريق العمل في فندق الموفنبيك، فالقهوة لم تنقطع عنا قط (وأنتم مَن صنعتم الفرق).

خلفية الكتاب

هذا الكتاب مستوحًى من مجتمع مختبرات الابتكار في المؤسسات الثقافية العالمية، الذي أُنشئ في عام 2018 في فاعلية حول "مختبرات المكتبات" العالمية، والذي أقامته المكتبة البريطانية. وقد حضر هذا الحدث أكثر من 70 شخصًا من 43 مؤسسة و20 دولة. وتلا هذا اجتماع عالمي ثانٍ لمختبرات الابتكار في المؤسسات الثقافية في المكتبة الملكية الدنماركية في كوبنهاغن، في ربيع 2019. ونما هذا المجتمع الآن إلى 250 شخصًا، من أكثر من 60 مؤسسة، وفي أكثر من 30 دولة. استنادًا إلى الاهتمام الكبير والحاجة إلى تبادل المعرفة حول المختبرات المتنامية في مؤسسات المعارض والمكتبات ودور المحفوظات والمتاحف، وجرى تخطيط "سباق الكتب". فما تراه أمامك الآن هو نتاج ذلك.

ملحوظة: تحتوي النسخة الإلكترونية على روابط إلكترونية؛ وهي لا تظهر في النسخة الورقية.

هذا الكتاب

في أواخر شهر سبتمبر عام 2019 اجتمعنا 16 شخصًا من جميع أنحاء العالم في الدوحة بدولة قطر، جئنا ونحن سعداء بإعادة التواصل مع زملائنا، ومتحمسون للقاء أشخاص جدد، مقدِّرين جهودَ المنسقين ماهيندرا ماهي وميلينا دوبريفا-ماكفرسون، وممتنّين لمضيفينا من كلية لندن الجامعية - بقطر وجامعة قطر. كنا ساذجين لكن لم ندع ثقل المهمة الملقاة على عاتقنا يطفئ شعلة حماسنا؛ وهي تأليف كتاب في خمسة أيام! كتاب أملنا منه أن يجسد الروح الرائدة للمختبرات، ونشعر بالفخر لإسهامنا في هذه الحركة المتنامية في المعارض والمكتبات ودور المحفوظات والمتاحف.

كان إعداد هذا الكتاب صعبًا، ولكنه كان مميزًا أيضًا. فما تراه من موضوعات متناثرة في هذه الكتاب، مثل: الانفتاح على التجريب والمجازفة والتكرار والإبداع والتحول، تجسد أيضًا منهجية "سباق الكتب". إذا أردت أن تخرج كتاب متماسكًا من أفكار ستة عشر عقلًا مختلفًا، في موعد نهائي صارم لا بديلَ له، فقد يخرج العمل فوضويًّا. ففي أثناء العمل كانت هناك مرتفعات ومنخفضات، ولحظات من الإبداع، وشعور بأننا في بحر لا ساحل له، والسهر حتى أواخر الليل، ومع كل هذا كان يجب علينا أن يأخذ بعضنا بأيدي بعض حتى نستكمل المسيرة. قد لا نرتاح، وقد نتناقش ونختلف، ونتوصل إلى قرارات، ونمضي قُدمًا نحو الأمام. في بعض الأحيان، لم تكن الصورة جيدة، لكننا كنا دائمًا قادرين على التجمع مرة أخرى مع أكواب كثيرة من القهوة أو موائد طعام وفيرة.

نعترف أن كتابًا أُنتِجَ في خمسة أيام من لا شيء لا يمكن أن يكون مثاليًّا أبدًا، لكنه يمكن أن يعكس لنا أفكار من كانوا في تلك الغرفة، تلك الأفكار التي كان

تنوُّعها محدودًا، لكنها حملت كثيرًا من الإلهام والحماسة المتوقدة. كان لزملائنا في مؤسساتنا المحلية وشركائنا في جميع أنحاء العالم تأثير كبير، ونأمل أن نكون خيرَ مثال معبِّر ودقيق عن عملهم وعمل الحركة بصفة عامة. فما كان من أخطاء في هذا الكتاب فهي منًّا، ونرجو أن تصححوها لنا.

هدفنا من هذا الكتاب أن يكون عمليًا لا مملًّا؛ لتحفيزكم لفتح مختبر للمعارض والمكتبات ودور المحفوظات والمتاحف. نريدكم أن تستفيدوا من تجاربنا، وأن نمنحكم بداية عملية. ونريد كذلك أن يدعم بعضنا بعضًا، ويلهم بعضنا بعضًا للوصول إلى إتاحة واسعة لمجموعاتنا وخدماتنا، وللاستمرار في التوصل إلى طرق جديدة لمؤسساتنا لتظل ذات صلة بالناس سواءً الآن أو في المستقبل.

شكر

وفي هذا الإطار نتوجه بالشكر لـ "ليا روس" على توجيهها لنا خلال هذه العملية التي لا تُنسى، ولمساعدتنا على جمع معلوماتنا ودمجها بين دفتَيْ كتاب واحد.

ونقدم الشكر الجزيل لماهيندرا ماهي وميلينا دوبريفا-ماكفرسون لتنظيمهما الفعالية، ولإرشادنا في جولات بمكتبات مذهلة (مكتبة جامعة قطر، وكلية لندن الجامعية - بقطر، ومكتبة قطر الوطنية)، بخبرتهما العميقة بالثقافة القطرية، ولا ننسى كذلك الطعام اللذيذ، والكعكة المذهلة.

والشكر الجزيل أيضًا لجامعة قطر ومكتبة قطر الوطنية وكلية لندن الجامعية - بقطر على الجولات التي استضافتها مؤسساتكم، وعلى إمداد مجموعتنا ببعض الأشخاص الرائعين، الذين صاروا فيما بعدُ أصدقاء لنا: عائشة العبد الله، وأرمين ستروبي، ودانيا جيليس، وسمية سالم.

مقدمة

◈ **كريستي كوكيجي:** مديرة المشاركة المجتمعية في "هيستوري ترست" جنوب أستراليا، إذ تشرف على برامج العامة المنظمة، والمشاركة الرقمية، والتسويق والتعليم والتعلم عبر 4 متاحف تموّلها الحكومة، ودعم وتمكين 350 من المتاحف المجتمعية والمجتمعات التاريخية في جميع أنحاء جنوب أستراليا.

◈ **لوتي ويلمز:** مستشارة المنحة الرقمية، ومديرة مختبر المكتبة الملكية، ورئيسة مشاركة لمجموعة العلوم الإنسانية الرقمية التابعة لمجموعة LIBER بالاتحاد الأوروبي، وعضو مجلس إدارة مركز إمباكت للكفاءة.

◈ **ماهيندرا ماهي:** مديرة مختبرات المكتبات البريطانية، وهو مبادرة تدعمها مؤسسة أندرو دبليو ميلون والمكتبة بريطانية وتدعم وتلهم استخدام بياناتها بطرق مبتكرة مع الباحثين والفنانين ورجال الأعمال والمعلمين والمبتكرين، من خلال المسابقات والجوائز والأنشطة التشاركية الأخرى.

◈ **ميلينا دوبريفا-ماكفرسون:** أستاذة مشاركة في مكتبة المعلومات والدراسات في كلية لندن الجامعية قطر، ولديها خبرة دولية في العمل في بلغاريا واسكتلندا ومالطة وقطر.

◈ **يولا براي:** مديرة مختبر DX في مكتبة ولاية نيو ساوث ويلز، ومسؤولة عن تطوير مختبر الإبداع والترويج له بتقنيات الويب الناشئة والحالية لتصدير طرق جديدة لاستكشاف مجموعات المكتبة وبياناتها.

◈ **سالي تشامبرز:** منسقة أبحاث العلوم الإنسانية الرقمية في مركز خنت للعلوم الإنسانية الرقمية، جامعة خنت، بلجيكا، والمنسقة الوطنية لداريا، البنية التحتية للبحوث الرقمية للفنون والعلوم الإنسانية في بلجيكا. وهي واحدة ممَّن أنشؤوا مختبر البحوث الرقمية للمكتبة الملكية في بلجيكا.

◈ **سارة أميس:** أمينة مكتبة المنح الدراسية الرقمية في مكتبة اسكتلندا

الوطنية، ومسؤولة عن خدمة المنح الرقمية و"مسبك البيانات".

◈ صوفي كارولين فاجنر: مؤسسة مشاركة لمعهد البحوث للفنون والتكنولوجيا (RIAT)، ومحررة مشاركة في مجلة ثقافات البحوث، ومديرة مشروع مختبرات المكتبة الوطنية النمساوية.

◈ ستيفان كارنر: المدير الفني في مختبرات المكتبة الوطنية النمساوية، ويشارك في تطوير منصة لإتاحة الوصول إلى بعض بيانات المكتبة والبيانات الوصفية الخلفية، للمستخدمين لإنشاء التعليقات التوضيحية وغيرها من البيانات ومشاركتها.

الضبط والتدقيق اللغوي

نبيل درويش، أخصائي أرشفة رقمية أول - دار نشر جامعة قطر.

المؤسسات التي دعمت المبادرة، والتي زودت موظفيها بالوقت اللازم للحضور:

⬦ المكتبة الوطنية النمساوية، النمسا

⬦ المكتبة البريطانية، المملكة المتحدة

⬦ مكتبة ميجيل دي سرفانتس الافتراضية، إسبانيا

⬦ مركز خنت للعلوم الإنسانية الرقمية، جامعة خنت، بلجيكا

⬦ "هيستوري ترست" في جنوب أستراليا، أستراليا

⬦ مكتبة الكونجرس، الولايات المتحدة الأمريكية

⬦ المكتبة الوطنية في هولندا، هولندا

⬦ مكتبة اسكتلندا الوطنية، المملكة المتحدة

⬦ مكتبة جامعة قطر، قطر

⬦ المكتبة الملكية الدنماركية، الدنمارك

⬦ مكتبة ولاية نيو ساوث ويلز، أستراليا

⬦ كلية لندن الجامعية - بقطر، قطر

⬦ جامعة أليكانتي، إسبانيا

⬦ جامعة ليمريك، إيرلندا

المؤلفون

◇ **أبيجيل بوتر**: كبير أخصائي الإبداع في مكتبة الكونجرس مع مختبرات الإبداع في مكتبة الكونجرس، إذ تعمل على دعم الاستخدامات الجديدة والإبداعية للمجموعات الرقمية التي تُشرِك جماهير متنوعة فيها.

◇ **عائشة العبد الله**: رئيسة قسم المستودع الرقمي والأرشفة في مكتبة جامعة قطر، وهي مديرة أول مستودع مؤسسي للإتاحة الحرة المسمى "المستودع الرقمي QSpace"، في دولة قطر.

◇ **أرمين ستراوبي**: زميل تدريس في قسم دراسات المكتبات والمعلومات في كلية لندن الجامعية قطر. وهو خبير في الأرشيف والعمل في تنظيم البيانات والحفظ الرقمي وأرشفة الويب.

◇ **كاليب ديرفن**: رئيس الخدمات الفنية والرقمية في مكتبة جلوكسمان، جامعة ليمريك، وصاحب المسؤولية الكاملة عن الاستراتيجية والعمليات المتعلقة بالمجموعات والموارد الرقمية وأنظمة المكتبات.

◇ **ديتي لورسين**: رئيسة قسم المكتبة الملكية الدنماركية، وهي المسؤولة عن اقتناء مواد التراث الثقافي المولدة رقميًا، والمحافظة الطويلة المدى على مجموعات التراث الرقمي، والوصول إلى مجموعات التراث الثقافي الرقمي. وهي أيضًا عضو في مجلس العلوم الإنسانية الرقمية في بلدان الشمال الأوروبي.

◇ **جوستافو كانديلا**: أستاذ مشارك بجامعة أليكانتي، وعضو في قسم البحث والتطوير في مكتبة ميجيل دي سرفانتس الافتراضية.

◇ **كاترين جاسر**: رئيسة قسم تقنية المعلومات في مختبر المكتبة الملكية بالمكتبة الملكية الدنماركية، وتدير فريقًا من الخبراء في البرمجة والشبكات والأبحاث.

تقوم دار نشر جامعة قطر على تهيئته للنشر في كتيب تحت عنوان: "مختبرات الابتكار في المعارض والمكتبات ودور المحفوظات والمتاحف".

وهذا الكتيب يلفت إلى أهمية بناء مختبرات الابتكار في المؤسسات الثقافية، مع إبراز دورها الحيوي في تغيير مستقبل التراث الثقافي الرقمي. وهو دليل يوفر نظرة فاحصة حول تصميم وتنفيذ مختبر في سياق هذه المؤسسات. ويلقي الضوء على فوائد المختبر على المعارض والمكتبات ودور المحفوظات والمتاحف والمستخدمين والمجتمع، ويبرز الصفات والمهارات التي يجب البحث عنها في فرق العمل بهذه المختبرات. ويصف هذا الدليل أيضًا الإجراء الذي يضمن استدامة المختبر، مُقدِّمًا نظرة ثاقبة على كيفية التعرف على المجموعات الرقمية، والوصول إليها وإعادة استخدامها بصفتها بيانات، وعلى كيفية تحويل الأدوات إلى خدمات تشغيلية.

وفي الختام، أنوه إلى أن دار نشر جامعة قطر قد وضعت الوصول الإلكتروني الحر في صميم مهامها وأولوياتها، المتمثلة في "نشر أحدث البحوث والموارد التعليمية وإتاحتها للجميع". وتستضيف الدار حاليًا ست دوريات مُحكَّمة ومفتوحة المصدر في مختلف المجالات، وما زلنا نخطط لبرامج نشر الكتب أيضًا.

وأتمنى للجميع قراءة سعيدة وأسبوعًا عالميًا ناجحًا للوصول الحر حول هذا العالم الصغير.

شكر وتقدير

المؤلفون:

هذا الكتاب هو ثمرة عمل جماعي أسهم فيه كلٌّ من ماهيندرا ماهي، وأبيجيل بوتر، وعائشة العبد الله، وأرمين ستروبي، وكاليب ديرفن، وديتي لورسن، وجوستافو كانديلا، وكاترين جاسر، وكريستي كوكيجي، ولوتي ويلمز، وميلينا دوبريفا-ماكفرسون، وبولا براي، وسالي تشامبرز، وسارة أميس، وصوفي كارولين فاجنر، وستيفان كارنر.

المؤسسون المشاركون:

كلية لندن الجامعية - بقطر، ومكتبة جامعة قطر، والمكتبة البريطانية، ومكتبة الكونجرس.

اللجنة المنظمة:

ماهيندرا ماهي (المكتبة البريطانية)، وميلينا دوبريفا-ماكفرسون (كلية لندن الجامعية قطر)، وجورجيوس بابايوانو (كلية لندن الجامعية قطر)، وسامية الشيبة (مكتبة جامعة قطر)، وسمية سالم (كلية لندن الجامعية قطر)، ودانيا جيليس (كلية لندن الجامعية - بقطر).

المراجعون الخارجيون

ويندي دورهام، وروث هانزفورد، وراشيل ويدينجتون، وجنيفر كيلي.

مراجعة النسخة العربية

الريم محسن العذبة، مترجم أول لغة عربية وإنجليزية - دار نشر جامعة قطر.

الزملاء في القطاعات المماثلة، وتتبني إيجابيًا التحديات التي تطرحها المتطلبات المتزايدة لإدارة محتوى التراث الثقافي الرقمي، وجعْله متاحًا مجانًا في المجال العام. أما في المستقبل، فلن يحتاج القطاع إلى مسايرة التغييرات في المحتوى الرقمي والاتصال العلمي فحسب، بل سيحتاج أيضًا إلى استباق التحديات التي تطرحها التطورات في مجال الذكاء الاصطناعي والأمن الرقمي والبيانات الضخمة. وفقَ تنبؤ التقرير "تسخير قوة الذكاء الاصطناعي: الطلب على المهارات المستقبلية" (Predicted in the report Harnessing the Power of AI: The Demand for Future Skill)، المنشـور في 30 سبتمبر 2019، وهو أنه سيُنشأ 133 مليون فرصة عمل جديدة عالميًا من جرَّاء تبنّي الذكاء الاصطناعي للمعلومات الاستخباراتية في الصناعة.

وفي عالم تتسارع خُطى تطوُّرِه، فإن فرص الوظائف في المعارض والمكتبات ودور المحفوظات والمتاحف هائلة ومثيرة؛ إذ تؤدي الخبرة والمهارات الموجودة في هذا القطاع إلى تمركز وضعنا الفريد لتصدير أجندة المهارات المستقبلية هذه وقيادتها. ويُعد دليل مختبرات المؤسسات الثقافية نقطةَ الانطلاق: اجتمع الفريق في الدوحة، قطر في سبتمبر 2019 لتدشين هذا العمل، ولتمثيل التزام عالمي للتعاون الثقافي والابتكار، وللاستحواذ على الروح الرائدة للمهنيين المعاصرين من المعارض والمكتبات ودور المحفوظات والمتاحف. يسرني أني دُعِيت لكتابة افتتاحية لهذه التجربة المثيرة، لتخدم نموذجًا لهذه القطاعات بعدة طرق.

افتتاحية دار نشر جامعة قطر

د. طلال العمادي

مدير دار نشر جامعة قطر وأستاذ قانون النفط والغاز

احتفاءً بالأسبوع العالمي لإتاحة المعلومات والدراسات عبر الفضاء الإلكتروني والوصول الحر إليها، "Open Access (OA) 2019"، وبالتعاون مع المؤسسات ذات الصلة، من داخل قطر وخارجها؛ يسعدنا في دار نشر جامعة قطر أن نكون الناشر لثمرة هذه المبادرة "سباق الكتب".

ولا يسعني باسم الدار، إلا أن أتقدم بوافر العرفان لمكتبة جامعة قطر، وفريق عملها المتميز، وبالأخص الزميلة الفاضلة سامية الشيبة، مديرة المكتبة سابقًا، على مبادراتها المميزة والنهج المدروس الذي قدمته.

كما أتوجه بالامتنان لكافة شركائنا في تذليل العقبات أمام كل راغب في الوصول الحر للمنتج المعرفي عبر الشبكة العالمية، وهو ما يعكس التزامنا بالنشر الأكاديمي الجامعي عبر المنصات الرقمية، ارتقاءً بمستوى وعي واهتمام مجتمعاتنا، بالوصول التقني الحر، لمنابع العلم ومصادره.

إن ما تقوم به مؤسساتنا الثقافية المتخصصة من معارض ومكتبات ودور محفوظات ومتاحف من رقمنة لبياناتها وإتاحتها للجميع، يُعدّ مصدرًا للإلهام والابتكارِ وتعزيزِ الهويّة، كما أن للمختبرات التي تقوم بها، كسائر المختبرات والعيادات في المجالات الأخرى، دورًا محوريًا في تحوُّلها النوعي وتطوّرها. ولعل ما نراه ماثلًا أمامنا اليوم، هو نتيجة لما بذلته مجموعة من ستة عشر خبيرًا من تلك المؤسسات وغيرها، من جميع أنحاء العالم، خلال شهر سبتمبر الماضي، في الدوحة، ضمن فعاليات (أسبوع الإتاحة الحرة 2019)، لإنتاج دليلنا هذا الذي

افتتاحية المعهد المعتمد لمهنيي المكتبات والمعلومات

جوديث برودي بريستون

الرئيس المنتخب للمعهد المعتمد لمهني المكتبات والمعلومات: رئيس تحرير هيئة المكتبات والمعلومات، أستاذة المعرفة العالمية والذاكرة والاتصال، أستاذة متقاعدة، جامعة إبيريستويث، المملكة المتحدة

"أمانة المكتبة مهنةٌ لا تخشي من إعادة اختراع نفسها" (ألفيس، 2017، 89)

التغيير والابتكار هما السمتان الدائمتان لمهنة المكتبات والمعلومات. ويؤكد بارسال (Parcell 2019) أن المكتبات قد بقيت بسبب "ثقافة التعاون والابتكار... وأصبحت مراكز للممارسة الرقمية... وتساير التغييرات في المحتوى الرقمي والاتصالات العلمية". ويجسد هذا الدليل هنا جميع جوانب ما قرره بارسال؛ فهو مبتكر، ويحثُّ على التغيير والتحول في الإنتاج والنشر وكذلك المحتوى.

ويُعد التعاون الإبداعي والعمل الجماعي وبناء التوافق اللازم لإنتاج دليل وفق منهج "سباق الكتب" (Book Sprint) وسائل مثالية للقطاع، ولهذا الموضوع. وسباق الكتب (وفقًا لموقع المنهج على الويب) فكرة صمّمها في الأصل توماس كراج عام 2005، بوصفها عملية تعاونية تستغرق عدة أشهر. وقد طوّر آدم هايد هذه الفكرة في 2008، عن طريق تصميم آلية لفعالية تستمر خمسة أيام لتوثيق الكتابة من أجل برمجية كمبيوتر مفتوحة المصدر، ثم نُقِّحَت الفكرة واختُبِرت لاحقًا (2019). ويعتمد دليل المؤسسات الثقافية هذا على هذه الطريقة الأخيرة.

تتضمن الأمثلة المبكِّرة من مهنة المكتبات والمعلومات دليل العلوم المفتوحة الذي دَشَّنه في 2018 فريقٌ مقره في المكتبة الوطنية الألمانية للعلوم والتكنولوجيا، فهو "دليل مفتوح وحيٌّ للتدريب على العلوم المفتوحة". ويشارك المنسِّقان هيلر وبرينكون (Heller and Brinken) قُرَّاءهم بنصائح وخبرات في مدونة LSE Impact "كيف تدير سباق الكتب في 16 خطوة".

فكما يتضح من العنوان، يركز هذا الدليل على بناء مختبر المؤسسات الثقافية للإبداع. وتمثل مختبرات الإبداع نهجًا معاصرًا لإحداث تغيير منهجي من خلال إيجاد حلول للمشاكل أو القضايا التي لا يمكن لأي دولة أو مؤسسة أن تحلها بمفردها. وتشمل الملامح المميِّزة لهذه المختبرات الحاجة إلى مشاركين متباينين والتعاون المستهدف؛ انظر: "تخيل المستحيل"، "استكشاف المستقبل" (Gryszkiewicz, Toivonen, & Lykourentzou, Nov. 3, 2016).

وقد نُشر هذا الدليل في الوقت المناسب لعدة أسباب، ففي يونيو 2019، نشر الاتحاد الأوروبي تقرير "التراث الثقافي: الرقمنة وإتاحة الوصول عبر الإنترنت والحفظ الرقمي" (Cultural Heritage: Digitisation, Online Accessibility and Digital Preservation)، الذي راجع وعزَّز التقدم المحرَز في "رقمنة التراث الثقافي وإتاحته عبر الإنترنت في المجال العام وكذلك محفوظًا بحقوق النشر". وبالمثل، فإن التركيز على المساواة في المساهمة، وكذلك المساواة في إتاحة الوصول إلى المواد التي تمثلها كلٌّ من وسائل الإنتاج ومحتوى الدليل، يتوافق مع القيم المحددة في استراتيجية الاتحاد العالمي لجمعيات المكتبات (The International Federation of Library Associations and Institutions) 2019-2024، التي أُطلِقت في أغسطس 2019، والتي أقرَّها المعهد المعتمد لمهني المكتبات والمعلومات: جمعية المكتبات والمعلومات، من بين منظمات أخرى أقرتها.

وكما سيُوضَّح في الفصول الآتية، تتعاون المكتبات وأمناء المكتبات مع

هم مدارس تنظّم دورات في المكتبة لوضع المعرفة والأفكار موضع الممارسة. ومن مشروعاتنا التي شهدناها، نرى أن هناك قيمة أنتجتها محطات الابتكار، لكننا نفتقر حاليًا إلى طريقة ملموسة لقياسها. فإذا أردنا الحصول على صورة حقيقية عن تأثيرها، نحتاج إلى إنشاء أدوات تقييم لقياس كيف ساهمت المكتبة في عملية التعلم ومخرجاتها. الذي على المحك هنا هو فكرة القصد والغرض. فهل يكفي أن تُتاح محطات الابتكار للاستخدام، أم هل يجب علينا أن نعرف مدى تأثيرنا على مجتمع التعلم والأفراد؟ وهل ساعدنا في تشكيل حياة الشباب بتعريفهم على خبرات وإمكانيات جديدة؟ وهل تعلُّم الطباعة الثلاثية الأبعاد يثير الاهتمام بالهندسة؟ وهل قدمنا للجيل القادم الأدوات اللازمة ليتابعوا أحلامهم ويصبحوا منتجين موسيقيين و مهندسي صوت ومخرجين؟

لقد أثبتت مكتبة قطر الوطنية صحة نهجها في أول عامَيْن لها، والذي تمثل في رؤية إعادة تخيُّل المكتبة الوطنية، وتركيزها على تجربة تعلُّم مستخدميها. فالعدد المتزايد من الزوار والأعضاء المسجلين يُعد مؤشرًا رئيسًا على جاذبية المكتبة لشريحة واسعة من سكان قطر. وقد أعطانا العامان الأخيران الثقة بأن خدماتنا ومجموعاتنا الأساسية تتطوَّر وفقًا لاحتياجاتنا وتوقعاتنا. لكن التحديات التي أمامنا ذات شقين؛ أولًا: كيف يمكننا ضمان استدامة جودة الخدمات والأنشطة المقدمة وكميتها؟ ثانيًا: كيف يمكننا التقدم إلى مستوى آخر في توسيع خدماتنا الحالية وتوفير خدمات جديدة؟

إن المكتبة لا تزال في مرحلة ما يمكن تسميته بـ"شهر العسل"؛ إذ ما زال هناك مستوى عالٍ من التحفيز والمشاركة من فريق عملنا والإحساس بالجِدة لدى جمهورنا. ولكن قد يكون هناك خطر لاحق يتمثل في عَرَض "التعب من تخطيط الفعاليات"، عندما يفقد فريق عملنا الحافز، وتزداد صعوبة مواصلة تطوير برامج جديدة ومبتكرة.

في حالة محطات الإبداع، بطبيعة الحال، سيكون التحدي هو الحفاظ على مستوى الاستخدام العالي والخدمات الحالية التي يقدمها فريق عملنا وإدارتها، بالإضافة إلى بعض القضايا الأخرى التي ستحتاج لدراسة. بالفعل، هناك بعض المؤشرات على أن سعة بعض محطاتنا أصغر مما ينبغي. مثلًا، يمكن لمحطة الطباعة الثلاثية الأبعاد أن تستوعب ثمانية أشخاص فقط، وسقفُها منخفض جدًّا بما لا يسمح بأداء وظيفتها بشكل كامل. ومع توسيع خدماتنا التكنولوجية - مثل دعم الروبوتات والتدريب - قد نحتاج إلى إنشاء مساحات جديدة لمحطة الإبداع في أجزاء أخرى من المكتبة. وهناك تحدٍّ آخر هو توسيع نطاق مشاركة مجتمعنا في استخدام محطات الإبداع. وهناك مشاركة قوية ومتكررة من المدارس والمستفيدين، ولكننا ما زلنا بحاجة إلى معالجة مدى فعالية الوصول إلى المجتمعات الأخرى، مثل المواطنين القَطريين أو المستخدمين ذوي الاحتياجات أو الأجيال الأكبر سنًّا. وأخيرًا، يجب أن نبحث باستمرار عن طُرق لتحسين قدرتنا على قياس تأثير محطات الإبداع على تعلُّم مستخدمينا وإبداعهم وابتكارهم، وقياس مشاركتنا في ذلك بشكل صحيح.

وتُعدُّ مبادرة سباق الكتب التي جرت في الدوحة، بتمويل مشترك من كلية لندن الجامعية قطر، ومكتبة جامعة قطر، والمكتبة البريطانية ومكتبة الكونغرس في الولايات المتحدة الأمريكية، مساهمةً تستحق الاحتفاء بها في مناقشة مختبرات الإبداع في المكتبات. ويجب أن نتذكر أن مختبرات الإبداع في المكتبات مفهومٌ حديث إلى حدٍّ ما، ولم يطبق في المكتبات إلا خلال السنوات العشر الماضية. ولا تزال محطات الإبداع في مكتبة قطر الوطنية تتطور، ومن المتوقع أن تُضاف خدماتٌ جديدة في السنوات القليلة المقبلة استجابة لاحتياجات وتوقعات المستفيدين الجدد. وتُعد المساهمات، مثل مبادرة سباق كتب الدوحة، ضرورية لتشجيع توسع هذه الخدمات واستخدامها في الأنشطة الأساسية للمكتبات، والأهم من ذلك، توسيع مفهوم مختبرات الإبداع ليشمل التقنيات الجديدة والمختبرات.

شك، إلى خلق منظور جديد في توسيع مختبر الابتكار الرقمي. وتتطلع مكتبة قطر الوطنية إلى هذا الكتاب، الذي سيقدم إرشادات إضافية لإنشاء مختبر المؤسسات الثقافية.

وقد طُوِّر مفهوم محطات الابتكار بحيث يضع في الاعتبار توفيرُ مساحةٍ في المكتبة لتعزيز الإبداع والتعاون والمشاركة، وذلك تماشيًا مع رسالة مؤسسة قطر؛ لتكون "مكانًا معروفًا للإبداع، وإطلاق القدرات البشرية، ومكانًا تُعزَّز فيه المعرفة ويُشارَك فيها". والغرض من ذلك هو توفير الفرص للناس كي يأتوا إلى المكتبة للتعلم والمناقشة والاستكشاف والاختبار والإبداع، وهو ما يمثِّل نوعًا جديدًا من ثقافة القراءة والكتابة في قطر، حيث يمكن لروادنا تنفيذ أفكارهم، والتعرف على التقنيات الجديدة. وهذا النهج لصانعي المساحات يدعم التعلم في بيئة غير رسمية تركز على اللعب، وتهدف إلى تنمية الاهتمام بالعلوم والتكنولوجيا والتصميم.

تتكون محطات الابتكار من أربع غرف:

⬦ محطة 1: غرفة كمبيوتر/إنتاج رقمي؛ لتحرير المشاريع الرقمية والمادية وتطويرها، وإنشاء تصميمات ثلاثية الأبعاد.

⬦ محطة 2: غرفة للإنتاج الموسيقي، مع مجموعة متنوعة من الآلات الموسيقية ومعدات التسجيل.

⬦ محطة 3: مساحة للطباعة والمسح الضوئي ثلاثي الأبعاد، وتحتوي أيضًا على الإلكترونيات والأدوات التي يصنعها الأشخاص بأنفسهم، مثل قطع إكسسوارات أجهزة الواقع الافتراضي، وأدوات "اصنعها بنفسك" للخياطة والتطريز.

⬦ محطة 4: عبارة عن أستوديو للتصوير الفوتوغرافي؛ لتصوير وتحرير مقاطع الفيديو والصور بمساعدة شاشة خضراء. وقد أُعِدت هذه

المحطات لتشجيع المستفيدين على استخدام أكثر من أستوديو لتصوُّر أعمال إبداعية وتطويرها وإنتاجها. فعلى سبيل المثال، يمكن للطلبة استخدام غرفة الكمبيوتر لتصميم ما، ثم يعاد إنتاجه بطابعة ثلاثية الأبعاد وصور فوتوغرافية في أستوديو التصوير الفوتوغرافي.

يمكن لموسيقيٍّ تسجيل أغنية أصلية، ثم يهبط إلى الصالة وينشئ فيديو مصاحبًا لها. ويدعم هذه المحطاتِ العاملون في قسم التواصل والمشاركة المجتمعية، الذين يوجِّهون المستخدمين ويقدمون دورات تدريبية أخرى في الطباعة الثلاثية الأبعاد، وتصوير الفيديو/الصور (فوتوشوب، والمونتاج، والشاشة الخضراء)، والواقع الافتراضي، ولوحة المفاتيح الافتراضية ماكي ماكي للأطفال، والبرمجيات الأساسية. ولدعم استخدام المحطات، نظَّم مركزنا 173 ورشة عمل وبرنامجًا خلال العشرين شهرًا الماضية. كذلك تدعم محطات الإبداع البرامج التي تنظمها إدارة البحوث والتعلم، وأيضًا مكتبة الأطفال والشباب.

وحققت فكرة محطة الإبداع وإنشاء المحطات الأربع نجاحًا كبيرًا منذ افتتاح المكتبة، واستفادت مجتمعات التعليم والأبحاث في الدوحة من محطات الابتكار لدعم برامجها، وحجز الأفراد أيضًا المحطات لزيادة تطوير معارفهم ومواهبهم ومهاراتهم، وكذلك لتطوير مشاريعهم وأفكارهم. وقياسًا بعدد الزيارات، فقد حققت المحطات نجاحًا كبيرًا؛ إذ كان، في المدة بين يناير 2018 وأغسطس 2019 (20 شهرًا)، هناك 1784 حجزًا لمحطات الموسيقى والتصوير الفوتوغرافي، و49,372 تسجيل دخول لجميع المحطات الأربع خلال ذلك الوقت. وتلقينا أيضًا تعليقات مرضية للغاية من المستخدمين تُبرز انطباعاتهم المباشرة عن استخدام خدماتنا وتقديرها.

بالطبع، يُعد قياس الإبداع فنًّا بعيد المنال، وما زال علينا أن نتفهم حقًّا القيمة التي أنشأناها مع هذه المحطات. فعلى سبيل المثال، كثير من مستخدمينا

الموارد الوثائقية ذات الصلة بتاريخ وثقافة قطر ومنطقة الخليج.

هذه الروح المتعلقة بإعادة تخيُّل المكتبة الوطنية استعملتها المهندسة المعمارية ريم كولهاس، التي ابتكرت استخدامًا إبداعيًا جديدًا للمساحات لتلبية احتياجات جميع المستفيدين؛ من الأطفال والشباب والطلاب والباحثين والأكاديميين وضعاف البصر، وذوي الاحتياجات الخاصة. ومن خلال تضمين التكنولوجيا في جميع جوانب هندستها المعمارية المادية وخدماتها وبرامجها، وبفتح مساحة المبنى للنشاط المبتكر الإبداعي، فقد غيرت المكتبة الطريقة التي تستخدم بها هذه المساحة وغيرت طبيعة تجربة المستفيدين فعليًا. وقد روَّجت المكتبة لنفسها بوصفها مساحة مجتمعية لسكان قطر، وبكون الدور الرئيس للمكتبة مفتوحًا فهو يستحضر وجوده بصفته ساحةً حضريةً. وهو بهذا يخلق بيئةً للسكينة، بيئة يمكن للمستفيدين التجول فيها، وتصفُّح المجموعات المطبوعة المرتبة في مستويات مختلفة حول منطقة الساحة، أو احتساء القهوة أو استكشاف معرض رقمي تفاعلي.

ولقد حققت المكتبة هدفها في اجتذاب أكثر من 1.5 مليون زائر منذ افتتاحها في نوفمبر 2017، وذلك من خلال إنشاء مساحات جذب للمناسبات والتفاعل الاجتماعي. كذلك تمكنت منذ عامين من تنظيم ما معدله 100 برنامج شهريًا باستخدام أماكن متنوعة، صممت خصيصًا لتلبية احتياجات كل فعالية، مثل قاعة المناسبات الخاصة الضخمة، التي تُستعمَل في المحاضرات والندوات والأفلام والحفلات الموسيقية الشهرية المجانية التي تقدمها أوركسترا قطر الفلهارمونية. وبينما يطوف صوت الموسيقى المكتبة، يتابع الطلاب والباحثون عملهم دون إزعاج في مساحات الدراسة الفردية التقليدية والجماعية.

وقد دُمجت التكنولوجيا بسلاسة في المبنى لتحسين تجربة الزائرين، وأُنشِئَ نظام آلي لإعادة الكتب إلى الأرفف ذاتها، وذلك لكي تعاد الكتب بشكل أسرع إلى

مواضعها في الأرفف، وهو ما يحسِّن من توفر الموارد وتجربة العمل في تنظيم الكتب على الأرفف. كذلك تُستخدَم حوامل الوسائط الإعلامية للألعاب والخرائط وبرامج المعلومات والمعارض الرقمية. وتخلق هذه المعارض الرقمية باستخدام الوسائط الإعلامية فرصة تفاعلية للمستفيدين، الأمر الذي يتيح تجربة أكثر إبداعًا وشغفًا للاستكشاف.

يعد التحول التدريجي من جانب المكتبات لاستيعاب استخدام التكنولوجيا لمساعدة مستخدميها على التجريب والإبداع والاستكشاف، أحد أهم الاتجاهات المتنامية في القرن الحادي والعشرين. وعلى مدار السنوات العشر الماضية، تبنت العديد من المكتبات فكرة إنشاء مختبرات تعلُّم التكنولوجيا لتكون مساحات للتعليم التطبيقي التشاركي والإبداعي. إن هذا التحول نحو تيسير عملية "التعلم بالممارسة" في المكتبات قد فتح إمكانيات جديدة للمكتبات للتفاعل مع الطلاب والباحثين خاصةً. وقد استلهمت فكرة إنشاء مختبرات التكنولوجيا الإبداعية في المكتبة، التي تُسمَّى محطات الابتكار، من ثقافة الابتكار التقني التي سادت تطوير المكتبة.

إن فهم مكتبة قطر الوطنية لمختبر المؤسسات الثقافية الإبداعي يختلف عن تعريف الكتاب؛ حيث ينصبُّ التركيز على التجريب بمعالجة المجموعات الرقمية وقواعد البيانات، بينما المكتبة لم تصل بعدُ إلى هذه المرحلة من تطورها لأسباب مختلفة، لكن تجربة جذب المستفيدين للمشاركة في أنشطة ابتكارية تؤدي دورًا مهمًّا في بناء مجتمع مهتم باستكشاف المزيد من إمكانيات الابتكار، عندما تُقدَّم هذه الأنشطة لهم. ولا تزال المكتبة بصدد بناء مجموعاتها الرقمية، من خلال مشاريع شراكة، مثل تلك القائمة مع المكتبة البريطانية إضافة إلى رقمنة مجموعاتنا التاريخية. إن استغلال هذه المجموعات الرقمية سيتطلب خبرة جديدة في معالجة وتنظيم قواعد البيانات، واستيعابها في نهج استراتيجي متكامل. كما أن الخبرة في العمل مع المؤسسات الأخرى ستؤدي، بلا

بالبيانات والتكنولوجيا والابتكار والأفكار الجديدة والتفكير الإيجابي، اتخذت كلية لندن الجامعية في قطر قرارًا بتبنّي كتابة هذا الكتاب ودعمه ونشره. فالرحلة كانت طويلة بين الفكرة والتنفيذ، وجميعنا في كلية لندن الجامعية بقطر، من الذين عملوا على تحقيق ذلك، نعتقد أننا بحاجة إلى استخدام كل فرصة للابتكار في ممارساتنا الخاصة. فكلية لندن الجامعية في قطر تخدم عالم المعارض والمكتبات ودور المحفوظات والمتاحف من الناحية الأكاديمية، وذلك عن طريق شهادتَي الماجستير والدراسات العليا: ماجستير في علوم المكتبات والمعلومات، وماجستير في ممارسة المتاحف والمعارض، وكلاهما مُعتمَد من المعهد المعتمد للمهنيين في مجال المكتبات والمعلومات. وبفضل جهود الدكتورة ميلينا دوبريفا-ماكفرسون، الأستاذة المشاركة في دراسات المكتبات والمعلومات في كلية لندن الجامعية بقطر، وماهيندرا ماهي، مديرة مختبرات المكتبات البريطانية، نظَّمنا أول "سباق كتب لمختبرات التراث الثقافي الرقمي للكتاب" في الدوحة، قطر، وذلك في الأسبوع الأخير من سبتمبر 2019، وهو الحدث الذي رَعَتْه كلية لندن الجامعية في قطر ومكتبة جامعة قطر وسباق الكتب (Book Sprint)، وكان الهدف منه "إعداد دليل جديد لإنشاء مختبر إبداع رقمي للتراث الثقافي وتشغيله وصيانته"، وهو ما يسهم في إثراء قطاع التراث الثقافي. والنتيجة هي هذا الكتاب الذي بين يديك. ونحن نأمُل أن يساعد هذا الكتاب الزملاء والزميلات في المعارض والمكتبات ودور المحفوظات والمتاحف في جميع أنحاء العالم على المضي قُدمًا في الممارسات الإبداعية لديهم، وتعزيز مجتمع الابتكار العالمي للشغوفين بالمختبرات.

افتتاحية مكتبة قطر الوطنية

باتريس لاندري

كبير أمناء المكتبات ونائب المدير التنفيذي لمكتبة قطر الوطنية

يسر مكتبة قطر الوطنية أن تشارك في مبادرة سباق الكتب (Book Sprint)، وهذه الافتتاحية إسهام متواضع في المجهود الذي بذلته ميلينا دوبريفا-ماكفرسون وجورجيوس بابايوانو من كلية لندن الجامعية في قطر، وماهيندرا ماهي من المكتبة البريطانية التي تدير مختبرات المكتبة البريطانية، وذلك ضمن أعمال تنظيم هذا الحدث في الدوحة. وما يجدر ذكره في هذه الافتتاحية أن ستة عشر مشاركًا اجتمعوا سويًا مدة خمسة أيام في غرفة بأحد فنادق الدوحة، وواصلوا العمل طوال ساعات لا حصر لها، لإنتاج كتاب عن مفهوم مختبرات الإبداع وواقعها في المكتبات في جميع أنحاء العالم. وقد كُتبت هذه الافتتاحية في الوقت الذي تعمل فيه هذه المجموعة بجِد وشجاعة لإنجاز المهمة التي حملوها على عاتقهم.

إن إنشاء مختبرات الإبداع في مكتبة قطر الوطنية يشبه إلى حد كبير عمل مجموعة سباق الكتب الجاري هذا الأسبوع في الدوحة؛ بدءًا من صفحة بيضاء. وقد بدأ تخطيط مكتبة قطر الوطنية من دون أي أفكار سابقة عما يجب أن تكون عليه المكتبة، ولأن المكتبة الوطنية مكتبة جديدة في القرن الحادي والعشرين، أو في العصر الرقمي، فلم يكن واجبًا عليها أن تكون مؤسسة تجمع التراث الوثائقي القطري وتحفظه فقط؛ بل أيضًا لتزويد سكان قطر بمكتبة عامة توفر الموارد والأنشطة التي تعزز الاكتشاف والإبداع والتعلم. بالإضافة إلى ذلك، كان على المكتبة أيضًا أن تكون مكتبة أبحاث، توفر وتروج

والتسامح والاستثمار من خلال التفكير خارج الصندوق. ومن الأمثلة المعروفة على ذلك قرار جوجل تشجيع جميع الموظفين على قضاء 20٪ من وقت عملهم في مشاريع جانبية تمهِّد للإبداع والتعاون والشمولية. وفي بيئة المعارض والمكتبات ودور المحفوظات والمتاحف، تؤخذ المهارات والقدرات بوصفها أمرًا مسلمًا به. فمختبرات الإبداع هي استثمارات في المواهب ومواطن القوة وغيرها من القدرات الداخلية، وهي كذلك فرصة لاستكشافها وتطويرها. ومع مختبرات الإبداع، فإن المعارض والمكتبات ودور المحفوظات والمتاحف تطوِّر كُلًّا من المؤسسة وأفرادها، كذلك توفر حوافز جذابة للناس للبقاء والنمو، ولانضمام المزيد من المواهب والمهارات والتنوع.

ومختبرات الابتكار هذه تتوافق مع مهام المؤسسات الثقافية ورؤاها وقيمها. على سبيل المثال، غالبًا ما نرى كلمات: المعلومات والدراسة والتعليم والتمتع والتواصل مع المجتمع والمشاركة العامة والإلهام والشمولية والتكنولوجيا والمشاركة في بيانات الرؤى ومهام المعارض والمكتبات ودور المحفوظات والمتاحف، لكن مختبرات الابتكار تعالج كل ما سبق استراتيجيًا، وبأسلوب عملي، وبطريقة مباشرة. فمن خلال تعزيز الابتكار والإبداع والانفتاح، يمكن لمختبرات الإبداع إنشاء روابط للمعارض والمكتبات ودور المحفوظات والمتاحف مع الهيئات الخارجية، كالشركات والمؤسسات والجامعات ومراكز البحوث والمبادرات المجتمعية والأفراد. ويؤدي ذلك كله إلى توسيع نطاق الثقافة والشخصية التشاركية والشمولية والمبدَعة بشكل تعاوني، التي تحاول المؤسسات الثقافية توظيفها.

ومع أن احتضان الأفكار والعمليات الإبداعية الأصيلة ورعايتها تعد من السمات الرئيسة لمختبرات الإبداع، إلا أن هذه العناصر تكتسب أهمية وقيمة خاصة في بيئة المؤسسات الثقافية. وتحتاج المؤسسات الثقافية اليوم أن تكون ديناميكية ومتكيفة ومتسامحة ونشطة مع البيئات الاجتماعية والسياسية

والطبيعية والرقمية الناشئة. ويمكن لمختبرات الإبداع اكتشاف القضايا الناشئة ومعالجتها على المدى القريب والبعيد والتعامل معها. يمكن لتطوُّر جديد، ولحدث مفاجئ وغير متوقع، ولاتجاه متطور في العلوم، والمجتمع والبيئة و/أو العالم بوصفه مصدرَ إلهامٍ لمزيد من التفكير - يمكن أن يؤدي هذا إلى إجراءات وأنشطة وتدخلات بعد التأهيل والتجريب في مختبر الإبداع، وهذا ما تحتاجه المؤسسات الثقافية.

هناك نقطة مهمة أخرى تتعلق بالعلاقة بين المؤسسات الثقافية، والحاجة إلى تشغيل الفرص واستغلالها في عالم القرن الحادي والعشرين الذي يعتمد على البيانات ويُدار بها. ففي "عالم البيانات الضخمة"؛ إذ تُنشَأ وتُنشَر كميات وأنواع هائلة من البيانات (معظمها رقمية)، تتطلب المؤسسات الثقافية حلولًا لإدارة البيانات واستخراجها. فهناك عدد كبير من المعلومات في المواقع وعلى الإنترنت، من المواقع الفعلية (المكتبة، ومكتب الأرشيف، والمتحف و/أو معرض فني) إلى مواقع الويب، والمنصات الإلكترونية، وتطبيقات الهاتف المحمول، وإعدادات وسائط التواصل الاجتماعي، وهنا تستطيع مختبرات الإبداع في المؤسسات الثقافية أن تقدم اقتراحات وحلولًا مفيدة.

باختصار، كُلي إيمانٌ بأن مختبرات الإبداع يمكن أن تكون مفيدةً خاصةً للمعارض والمكتبات ودور المحفوظات والمتاحف، وهذا الكتاب يقدم بعض الطرق التي قد تكون مفيدة لها خاصةً. إن تطوير هذه المختبرات في المؤسسات الثقافية يمكن أن يؤدي إلى دعم وتوسيع مهامها ورؤاها بشكل مثمر في القرن الحادي والعشرين. وهو ما يمكن تحقيقه عن طريق دمج الابتكار في الممارسات، والاستثمار في فريق العمل والزوار والمستخدمين.

وأنا موقن تمامًا أن مختبرات الإبداع يمكن أن تكون الوسيلة لتحقيق مستقبل مزدهر للمعارض والمكتبات ودور المحفوظات والمتاحف.

ضمن سياق المعارض والمكتبات ودور المحفوظات والمتاحف الخاص

افتتاحية مختبرات المؤسسات الثقافية

الدكتور جورجيوس بابايوانو

أستاذ مشارك في علم الآثار

كلية لندن الجامعية – قطر، والجامعة الأيونية، كورفو، اليونان

تحظى المختبرات الإبداعية بنقاش على نطاق موسع في القرن الحادي والعشرين، ضمن سياق تطويرها في منظمات مختلفة. فقد عُدت "الخطوة الكبيرة التالية" للشركات والمنظمات والمؤسسات التي تتبنى الإبداع والتطوير والتجريب والأفكار الجديدة من خلال التفكير الإبداعي وتهيئة الفرص. فهل يمكن أن يتم الشيء نفسه للمعارض والمكتبات ودور المحفوظات والمتاحف من خلال مختبرات الابتكار والإبداع؟ يأتي هذا الكتاب ليجيب عن هذا السؤال بـ "نعم"، فهو ذاته نتاج عملية ابتكارية من فعالية "سباق الكتب" (أو "Book Sprint" الذي عُقد في سبتمبر 2019، الدوحة، قطر).

إنه يصف ماهية المختبر الإبداعي في سياق المعارض والمكتبات ودور المحفوظات والمتاحف، والغرض منه. بل وأيضًا، كيفية تنفيذه. ويتناول هذا الكتاب الخصائص والأهداف والغايات والعمليات والآفاق والأدوات والخدمات، إضافةً إلى المسائل القانونية والمالية والتشغيلية. ومن المهم أيضًا، أنه يتناول كيفية تشغيل المعارض والمكتبات ودور المحفوظات والمتاحف والمؤسسات التراثية، وغيرها من المؤسسات ومراكز المعلومات بتشغيل المختبرات الإبداعية والاستفادة منها. لكن هل يمكن لمختبرات الإبداع هذه أن تكون جزءًا من هذه الهيئات والمؤسسات، وتساعدها في مهمتها ورؤيتها وقِيَمها وأهدافها وغاياتها؟ إنني على يقين بإمكانية ذلك، وهذا الكتاب يبين لماذا، وكيف، وما الغرض؟

تتعلق مسألة مختبرات الإبداع بالبشر وعقولهم وطرق تفكيرهم، التي تُعد جزءًا تكامليًا من عمليات المؤسسات الثقافية في القرن الحادي والعشرين. وتتعلق مختبرات الإبداع بمهام ورؤى هذه المؤسسات، وتتناول اهتماماتها وطرق ممارساتها وفرصها، وذلك من خلال استكشاف مواهب وقدرات فريق العمل والقدرات الداخلية الأخرى. وهم يفعلون ذلك بطرق مختلفة؛ منها احتضان الأفكار والعمليات الجديدة والمبتكرة، والاستفادة إلى أقصى حد من العالم القائم على البيانات التي تديره، والاستثمار في التنمية الوئيدة والطويلة الأجل، وتوفير روابط للهيئات الخارجية (مثل الشركات، والمؤسسات، والوسط الأكاديمي، ومراكز البحوث والشركات الناشئة، والأفراد)، إضافةً إلى الطابع التشاركي للمعارض والمكتبات ودور المحفوظات والمتاحف وعلاقاتها بالزوار والمستخدمين؛ والاستفادة أيضًا من مساحة الاختبارات البناءة والتجارب الآمنة والتعلم من حالات الفشل التي يستحيل تجنُّبها، ولكن ينبغي الترحيب بها.

كذلك يمكن لمختبرات الإبداع أن تكون مساحات مادية، لكن ذلك ليس ضروريًا. فقد يقدم معرضٌ أو مكتبة أو أرشيف و/أو متحف غرفًا ومساحاتٍ وبنيةً أساسيةً لتطوير مختبر الإبداع، ولكنها قد لا تفعل ذلك أيضًا. إن تشجيع الابتكار لا يشتمل بالضرورة على توفير مساحة فعلية حقيقية تسمى "مختبرًا". فالابتكار يرتبط بالعقليات والممارسات ارتباطًا أكبر، وبالاستثمار في الأشخاص والوقت والتسامح في بيئة العمل. لا تتوقف عن المضي في فكرة المختبر الإبداعي في موقعك بالمؤسسات الثقافية التي تخصك، حتى إذا كانت فكرتك الأولية تعاني نقص المساحة وغرف العمل والبنية التحتية. ودون التقليل من قيمة المساحة والمواد المتاحة، يمكن أن تكون نقطة الانطلاق هي عقلية منفتحة من صانعي القرار في المنظمة، واستعداد فريق العمل في المؤسسات الثقافية لتكريس الوقت والطاقة والمهارات والإبداع والمجهود.

توجد مختبرات الإبداع وتنجح بسبب الأشخاص، لا المساحات، فالنجاح يرتبط بالمهارات والكفاءات، بالإضافة إلى صنع القرار والتمكين والثقة

افتتاحية

افتتاحية

افتتاحية

مقدمة

افتتاحية مختبرات الابتكار في المؤسسات الثقافية

بناء مختبر المعارض والمكتبات ودور المحفوظات والمتاحف

نقاط رئيسة

فرق مختبر الابتكار في المؤسسات الثقافية

تشكيل فريق المختبر

حلفاء الفريق

إفساح الطريق لفرق العمل لتزدهر

نقاط رئيسة

مجتمعات المستخدمين

فهم المستخدمين

المشاركة

التعاون والشراكات

نقاط رئيسة

إعادة التفكير في المجموعات بوصفها بيانات

عن المجموعات الرقمية

نقاط رئيسة

التحول

المختبرات تناصر التغيير

من النموذج الأولي إلى الممارسة

نقاط رئيسة

ملحوظة:

حيثما وردت عبارة **المؤسسات الثقافية** في هذا الكتاب يراد بها **"المعارض والمكتبات ودور المحفوظات والمتاحف"**

تُهدي كلية لندن الجامعية في قطر هذا الكتاب للاحتفال بالذكرى المئوية لتعليم المكتبات في الكلية، وهو أول برنامج أكاديمي للمهنيين في مجال المكتبات في بريطانيا العظمى، حيث بدأت الجامعة تقدم تفكيرًا إبداعيًا منذ عام 1826، وعندما فكرنا كيف نحتفي بهذه الروح لم نجد خيرًا من إنتاج شيء مبتكر يتمثل في إخراج كتاب رائد يتكلم عن مختبرات المؤسسات الثقافية، التي تعمل بوصفها عوامل إبداع في المؤسسات الثقافية. كذلك تحتفل كلية لندن الجامعية في قطر بالذكرى السنوية العاشرة، وهي السنة الأخيرة من عملها في قطر، وترى أن هذا الكتاب يمثل أحد مناحي تراثها الحي، ليس في قطر وحدها؛ بل في العالم بأسره.

هذا العمل مدعوم من

المنظمون الأساسيون/الرعاة

Print publication
supported by Qatar University Press.

Open Access (OA) publication
supported by Qatar National Library (QNL).

مختبرات الابتكار
في المؤسسات الثقافية

CPSIA information can be obtained
at www.ICGtesting.com
Printed in the USA
LVHW070848160521
687570LV00014B/199

9 789927 139116